DRAGON BALL FINAL ANSWER

誰才是最強 篇到普烏篇激鬥戰場全紀錄

U0053609

七龍珠
最終研究

大風文化

我是怪物？不對……我是惡魔。

——布羅利

我的戰鬥力數值是53萬！

——弗力札

我真懷念被稱為世界第一武天老師的時代啊。

——龜仙人

你別死喔，悟飯。如果你能平安回來，我想跟你去約會……

——維黛兒

太讓人火大了！最喜歡戰鬥卻溫柔的賽亞人算什麼啊！振作點卡洛特……你可是第一名啊！

——達爾

戰鬥力只有5的雜碎。

——拉帝茲

你真的很厲害，能一個人獨自奮鬥到現在。希望下次你能轉世成好人，讓我們一對一來決勝負！

——悟空

你們這些傢伙夠了！還不快來幫忙！連我這個撒旦先生的要求都不聽了嗎！

——撒旦先生

我想穿著爸爸的背心應戰！

——悟飯

那麼，跟我結婚吧！

——悟空

地球的各位！拜託了！拜託了！拜託你們把元氣分給我吧！

——悟空

怎麼了？剛剛那股氣勢呢？

快笑啊，達爾！

——塞魯

我絕對不會讓你回到過去的！

——特南克斯

那個傢伙不惜自己的性命，第一次為了別人而戰……

——比克

我討厭你，別欺負撒旦！

——普烏

我會恨你一輩子的！

悟空！如果你隨便應付了事，

——克林

打倒弗力札吧，拜託你，由賽亞人親手……

——達爾

再見了天津飯！你千萬別死！

——餃子

※台詞引用自動畫《七龍珠 Z》（部分包含在原作漫畫中）。

賽亞人篇&弗力札篇
這些就是戰士們的戰鬥力！

對上弗力札
第一型態的克林
55000

達爾首次登場
18000

20 倍界王拳的悟空
60000000

弗力札第一型態
530000

與尼爾合體的
比克
1500000

對上弗力札第一型態的
達爾
450000

3 倍界王拳的悟空
24000

奇紐隊長
120000

栽培人
1200

尚波
28000

力量全滿的弗里沙
140000000

拉帝茲
1500

怒氣爆發的
悟飯
1500000

那霸
7000

※包含編輯部所進行的試算

《七龍珠》誰是最強戰士的線索就在這裡！

「史考特」是功能強大的機器？

◎史考特是大家所熟悉的〈賽亞人篇〉之代表機器。除了測量戰鬥力之外，還具備了多項功能。對於Z戰士們爆發性強大的的戰鬥力，史考特究竟可以測量到怎樣的程度呢？

那美克星人的祕密總整理

◎眾所皆知，地球之神是來自那美克星。各位記得嗎？那美克星人有兩種型態。我們即將分析〈弗力札篇〉的故事舞台——那美克星，以及他們所擁有的不可思議之謎！

最強地球人真的是克林嗎？

◎《七龍珠》經常被討論的話題之一，就是：最強的地球人是克林吧？除了克林之外，還有誰足以成為候選人呢？

怪異團隊「勇士特戰隊」之分析

◎「利克姆！巴特！契士！古魯！奇紐！全部聚集在一起。我們是勇士特戰隊！」他們出現時的詭異動作，肯定深深烙印在許多讀者的腦海中。不過，他們可是戰鬥力僅次於弗力札的菁英團隊，還讓悟空等人陷入苦戰呢。本書將逐一分析他們各自擁有的能力！

生化人的開發史

◎前紅領巾軍的科學家蓋洛博士，以及為了向悟空報仇而創造出來的眾多生化人們！從不曾登場過的1號到蓋洛博士自己化身的20號，還有最後作品「塞魯」，我們將逐一介紹他們的開發史，只要讀了這部分，也算是對蓋洛博士有所回報了吧。

《神龍也無法實現的願望是？》

◎地球的神龍與那美克星的神龍「波路亞」，兩者能夠實現的願望數量及受限條件都不一樣。原本地球神龍無法讓復活過一次的人再度復活，但是，只要能夠善用波路亞的力量，那麼，就連地球的人類也……

彼世是個什麼樣的地方？

◎除了悟空死後去打擾的閻羅王之外，彼世的各種樣貌在漫畫中，幾乎沒有加以著墨，動畫卻以原創故事的方式呈現出來。而死後的塞魯與弗力札，也到那個世界去了。只有在參考動畫版的本書裡頭，才能看到這些內容喔。

賽亞人最大的弱點是？

◎提到賽亞人的弱點，大家首先想到的，就是「尾巴」。一旦被握住，就連拉帝茲也會全身無力。可是像達爾這些優秀戰士，這個弱點都克服了。那麼，最大的弱點到底是什麼呢？這就是《生化人篇》的重點了。

特南克斯所改變的過去是什麼？

◎特南克斯回到過去，導致時間異常弔詭。特南克斯所在的未來世界與悟空等人所處的世界，究竟有何差異？又有什麼是維持原狀呢？我們將一一解開這些詭異的現象！

到底哪個比較強？魔人普烏的七種變化

◎天真無邪的普烏與邪惡的普烏，還有最後留下來的普烏先生，誰才是最強的普烏？遇上不同的戰鬥對象跟應戰情況，魔人普烏也會因此變身。一起來深入了解普烏們的強大之處吧。

世紀末的傳奇救世主「撒旦先生」

◎只要是《七龍珠》迷都非常喜歡「撒旦先生」，他到底強大到什麼程度呢？我們將逐一剖析：不只是個重要的搞笑角色，而且是真正英雄的「撒旦先生」！

從賽亞人篇到魔人普烏篇的戰鬥全紀錄就在這裡！最強的戰士究竟是誰？

DRAGON BALL FINAL ANSWER

七龍珠
最終研究

大風文化

前言

《七龍珠》開始在《週刊少年JUMP》連載是一九八四年，即日本昭和五十九年──沒錯，這是一部從昭和時代起就連載的作品，跨越了約三十個年頭。它締造了《週刊少年JUMP》六百萬冊的發行紀錄，也推出全套四十二冊的漫畫單行本，在日本甚至全世界都大受歡迎。

動畫部分，一共製作了四個系列：《七龍珠》、《七龍珠Z》、《七龍珠GT》、《七龍珠改》。《七龍珠》（一九八六～一九八九）的內容，包含原著漫畫一至十七集，即到比克去參加天下第一武道大會為止。《七龍珠Z》（一九八九～一九九六）是到最終回，除了漫畫內容之外，還穿插一些原創故事。

《七龍珠GT》（一九九六～一九九七）則是完全原創，背景設定在《Z》最終回的五年後，當時超過五十歲的悟空，由於種種因素而變成小孩的樣貌。而《改》（二○○九～二○一一）是將《Z》數位修復、重新編輯，並大幅變更音樂及配音陣容。

電影版從一九八六年到一九九六年期間，每年製播，已有十七部作品。隨著CS人工衛星頻道及有線電視的普及，這部親子共賞的作品至今仍擁有高人氣，而漫畫完全版、新遊戲跟公仔等相關商品也不斷發售。更令人驚訝的，就是間隔十七年後的二○一三年，居然還上映了第十八部的電影版。（編按：日文原書出版年份為二○一三年，在二○一五年還

10

推出了第十九部電影，以及動畫第五個系列：《七龍珠超》）

七龍珠如此火紅，因此平日跟朋友之間的話題中，提到其內容或感想的機會也不少。

例如「說起來，烏龍跟普亞路如何了？」、「機械弗力札，還是不行啊」或是「布馬跟亞姆，最後到底怎麼樣了？」等。可是聊到最後，肯定都是繞著「結果到底最強的人是誰啊？悟空？悟飯？烏普？」這個話題打轉。

由於拉帝茲帶來了「史考特」這個有趣的機器，讓戰鬥力可以數據化，於是讀者們就能比較每個角色的強弱。然而隨著能力等級迅速提升，再加上塞魯登場之時，大家所具備的實力都已經高到「史考特」測不出來，因此排名又變得曖昧模糊。

緊接著普烏現身、悟空等人有了小孩，以及撒旦的存在明朗化，情節甚至進展到不單純以力量來區分強弱。雖然以故事性來說相當有趣，但想要搞清楚誰最強，畢竟還是人之常情。

所以，本書將聚焦在「到底誰最強」這個問題上。雖然答案應該會指向悟空，不過立論的過程仍以原著漫畫為主軸，來探究「哪種狀況下誰提升了什麼能力」、「誰的能力到達怎樣的境界」、「各自對決之後的勝敗」等結果。

二〇一三年上映的電影版，延續了《Z》的劇情。一提到戰鬥，就會想從出現「賽亞人」（對照動畫部分，就是《Z》）後的故事開始探究，考量這是最熱血有趣之處，因此本書也以原著漫畫第十七集之後的故事為重點。

此外，也會探討動畫《Z》及《Z》播出後的電影版。由於《Z》之前的《七龍珠》比起戰鬥漫畫，更接近冒險故事，所以暫且不提。而《GT》的情節與原著漫畫不同，在此也略過。

至於電影版，則令人大傷腦筋。尤其是關於登場的電影原創角色，肯定會破壞漫畫原有的強弱排名。電視動畫的原創故事，也有相同問題。因此我們會擇要參考，以平行時空來看待排名，這一點請讀者海涵。

而戰鬥力超過2萬就破表的史考特（新型會高一些），其測量出來的數值相當方便、明確，我們也會拿它當強弱基準，這一點也請各位理解。

提到應戰的實力，還是悟空最強。但就潛力而言，是悟飯最強。若是討論哪個角色最能拯救地球，則是撒旦。諸如此類。依角度不同而有殊異的見解，如果讀者在討論《七龍珠》時可以將本書納入參考，那將是我們的榮幸。

目次

第1章 賽亞人篇

第2章 弗力札篇

第1章

賽亞人篇

賽亞人篇的故事概要

說到「賽亞人」，至今仍是《七龍珠》的代名詞。

悟空是賽亞人，後來進化成超級賽亞人，面對任何強敵都毫不退縮。許多人都認為，這大概就是《七龍珠》的內容了。這樣說當然沒錯，可是對當年追著連載看的讀者而言，賽亞人的登場，無疑讓作品的世界觀產生了劇烈的轉變。跟龜仙人所說的「再稍微繼續下去」，有全然不同的走向，從這裡開始的故事，大大超越了之前的份量。

這個變化的開端〈賽亞人篇〉，始自外星人「拉帝茲」的突然現身。而原主角群的戰鬥舞台「天下第一武道大會」，也急速擴大成宇宙等級。同時「戰鬥力」這個概念被加進來，發展成一部格鬥色彩濃厚的硬派漫畫。

在〈賽亞人篇〉首次登場的，如同篇名，即三個賽亞人：拉帝茲、那霸跟達爾，各自擁有超乎尋常的戰鬥力。與這三位侵略者打鬥，不但讓悟空、悟飯、比克等人成長為宇宙級的強者，也揭露了環繞在賽亞人及七龍珠上頭的各種祕密。對讀者而言，除了想像的空間變大，故事也更白熱化。

此篇的重點，就是「戰鬥力」這個概念，以及賽亞人身上的特徵。所謂戰鬥力，是將角色的力量數值化，具體呈現了強弱排名及成長情況。這雖然是《週刊少年JUMP》慣用的手法，但數值的差距，可以造成讀者的緊張。此外，拉帝茲等人所展示的特徵，同為賽亞人的悟空也應有此潛力，更讓人期待悟空會如何超越他們。

只不過，並非一切都能數據化且順勢發展，也才有前述的「想像空間」。因此，我們將參考原著漫畫、動畫、電影版等內容來進行考察。

〈賽亞人篇〉大致分為「與拉帝茲之戰」、「達爾到來之前的修行」、「與那霸之戰」、「與達爾之戰」等部分。而這段時期，悟空等人如何修行、獲得什麼技能跟成長？他們的戰鬥力，又會怎樣影響強弱排名呢？聚焦在這些問題上，發揮想像力，或許可以再度感受到這部作品的魅力。

悟空居然是個外星人

悟空與比克在天下第一武道大會殊死戰的五年後，賽亞人來到地球。這期間，世界有過一段和平的時光。但拉帝茲的登場，打破了這和平。更應該說，這個作品的世界觀從此導向了新的發展——因為悟空，是一位名叫卡洛特的外星人。

之前故事參考了《西遊記》的模式，是主角孫悟空為了尋找七龍珠，而在地球各處冒險的奇幻之旅。天下第一武道大會時期，雖然偏向格鬥漫畫，但主題仍是尋找七龍珠。

可是拉帝茲出現之後，悟空就無心冒險了。為了守護地球的和平，必須抵禦來自宇宙的侵略者，也因為他有極大的好強心，才會想要應戰。

故事自此開始，空間上擴及全宇宙，時間上包含了過去與未來，甚至是平行時空。

原本《七龍珠》的世界觀，跟鳥山明另一部作品《怪博士與機器娃娃》有所關聯。考量到《怪博士與機器娃娃》中「牛奶蠅老大」、「笑彈大王」這些外星人的出名程度，因此漫畫中出現外星人也就不足為奇。而且《怪博士與機器娃娃》可以使用時光機穿梭於過去未來之間，故劇情發展成有外星人活躍，也是理所當然的吧。

順帶一提，漫畫中實現人類願望的祕寶「七龍珠」，後來演變成更像是讓人死而復生

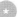

的必要道具。除了地球的七龍珠，那美克星上也有龍珠存在，而且實現願望的規模，還擴及全宇宙。

那麼，知道自己是外星人的悟空，自然就接受了這事實。隨後又得知變成巨猿的自己，是殺死祖父的凶手，他並沒有表現出哀慟或悔恨。常言道「生育不如養育之情」，因此悟空儘管明白自己是賽亞人，卻對拉帝茲宣告自己認同的是地球。此刻，也是守護地球的超強英雄誕生的瞬間。

賽亞人是「全宇宙最強戰士一族」

突然登場的拉帝茲，是悟空的哥哥。他是名為「賽亞人」的外星人，而賽亞人是一種非常強大的生物。而所謂「強大」，在成長方面，即是擁有無限的潛能。那麼，賽亞人到底是何方神聖呢？根據拉帝茲的說明，賽亞人的概述大致如下：

【履歷】
① 來自達爾行星。
② 戰鬥民族。
③ 工作是以力量征服其他行星，並販賣之。
④ 巨大的隕石來襲，導致族人隨著行星消滅，現存四人（包括悟空）。

透過這份履歷，我們預設應該只是拉帝茲或達爾等人的職業，若所有賽亞人都以此維生的話，倖存者應該會更多一點，甚至整個宇宙都在賽亞人的控制之下吧，連那個弗力札也會對此感到恐懼。

以上是漫畫中的敘述。但動畫版略有不同，第二十集裡，由界王所敘述的賽亞人歷史，列舉如下：

【歷史（僅動畫提及）】

① 達爾行星上有茲夫魯人（智慧的）與賽亞人（原始的）。

② 賽亞人是少數民族。

③ 賽亞人侵略並毀滅了茲夫魯人的文明。

④ 尋求外太空當戰鬥地點。

⑤ 由於不智慧文明，因此也毀滅了其他行星，並將之賣給其他外星人，以換取文明產物及金錢。

⑥ 賽亞人之神看不下去賽亞人的殘暴，讓隕石撞擊並毀滅了達爾行星。

結果倖存者只剩下拉帝茲、達爾、那霸跟卡洛特四人。隨著故事的發展，也得知毀滅達爾行星的是弗力札，但此處與動畫歷史的矛盾，後來沒有特別解釋。接著，來看賽亞人的種族特徵吧。

【特徵】

① 基本戰鬥力很高。

② 看見月亮會變身成巨猿（等同力量提升）。

③ 弱點是尾巴。

④ 無法操縱氣。

賽亞人特徵的設定，都朝著「強大的外星人」，其祕密也逐漸明朗化，或者應該說追加了不少。而變身之後，身為弱點的尾巴有著不可或缺的重要功能，可以藉由訓練來克服這個弱點。

拉帝茲來襲擊地球，當時他的戰鬥力為1200。這個數值，是拉帝茲的裝備「史考特」所測量出來的，是悟空或比克的四倍——若脫下訓練的沉重衣服，則是三倍。

雖然拉帝茲強大到讓人覺得根本贏不了，但這數值要等到達爾他們來襲時才揭曉，而此時的悟空等人還不清楚。

「史考特」是功能強大的機器？

拉帝茲所戴的貌似眼鏡的機器，即史考特。史考特的功能如下：

① 通訊。
② **測量對手的戰鬥力。**
③ **測量與對手之間的距離。**

其中最重要的一項，就是「測量對手的戰鬥力」了。如字面所述，它可以將對手的力量數據化，而且對多數外星人而言，似乎非常重要。也就是說，他們無法像悟空或比克一樣，能夠察覺或控制「氣」。

拉帝茲便是透過史考特，獲得悟空或比克的數值，知道他們不是自己的對手，才輕鬆應戰。以為自己遊刃有餘反而犯了大忌，被瞬間變強的悟空等人弄糊塗，還慘遭悟飯重創。另一方面，悟空等人由於察覺到拉帝茲的「氣」比己方強大，所以不敢疏忽且拚死戰鬥——事實上，悟空確實也戰死了。

那麼，史考特究竟會對什麼東西產生反應且數據化呢？拉帝茲第一次見到的地球人，是一位拿著來福槍（散彈槍？）、正值壯年的普通成人。當時史考特顯示出「5」，可能不只是那個人類的力量，說不定還包含了槍的威力。

接著他看悟空等人的時候，應該是顯示其「能量」吧，因為若要把無法控制「氣」的外星人數據化，只能以「能量」為基準。而且，史考特也在悟空他們發出「氣」時有所反應，這一點從龜派氣功能夠數據化即可確認。

因此我們比較在意的，是壯年成人那把槍。槍屬於非生物體，很難想像這樣的東西也會散發能量（發射瞬間的話當然有）。如果史考特光從外型就能計算武器的威力，那確實是一件相當優異的機器呢。

至於Z戰士們的強弱數據，先給各位一個基準點：之後登場的弗力札在普通型態下的數值是53萬，因此大概就知道，後來悟空他們到底多麼努力認真修行了吧。

【史考特測得的力量】

普通成人：5（包含槍的威力？）

悟　　空：334（平常時）　416（除去負重物時）

比　　克：322（平常時）　408（除去負重物時）

悟　　飯：0（平常時）　710（感情高張時）

龜 仙 人：139（平常時）

克　　林：206（平常時）

天 津 飯：250（平常時）

亞　　姆：177（平常時）

重點在於悟飯，他的數值相對突出。對照悟空努力修行下的數值，年幼且還沒鍛鍊過的悟飯，數值高了快一倍。這表示地球人與賽亞人混血生下的孩子，擁有很高的潛能。這也跟之後的「超級賽亞人大拍賣」（達爾語）有關。

與拉帝茲戰鬥的經過

悟空與哥哥拉帝茲的戰鬥，展開了全新的格局。拉帝茲的強大，讓悟空與比克的驚天之戰顯得微不足道。

從甩尾給克林一擊開始，拉帝茲便展現出壓倒性的力量，不但一個膝擊踢倒悟空，還輕鬆地帶走悟飯。他隨意殺人的冷酷，更增添其危險性，急需地球上最強的兩人合作才有可能打倒。而這樣的發展，也讓當年的讀者感到前所未有的緊張。

因此，毫無勝算、舊招用盡的兩人，將勝負全賭在比克的新必殺技「魔貫光殺砲」上面。它的威力比龜派氣功還強，只是悟空必須阻擋拉帝茲的攻擊，同時爭取時間讓比克集氣。然而，拉帝茲不但擋住悟空的龜派氣功，甚至發出能源波，把悟空逼上絕路——就在這個時候，比克使盡渾身解數、放出了萬眾期盼的魔貫光殺砲。只不過，拉帝茲還是躲開了。

接著他把目標轉向比克，此時悟空抓住了拉帝茲的尾巴。失去力量的拉帝茲只能向悟空討饒。見他苦苦哀求，悟空不由得放開了尾巴。於是情勢再度逆轉，拉帝茲又佔了上風。

然而，後來決定戰鬥走向的，竟是悟飯強大的一擊。

雖說是強大的一擊，也不過是一記頭錘而已。可是根據史考特的探測，那時悟飯的數值是1307。不只勝過悟空跟比克，也在拉帝茲之上。受到重創的拉帝茲被悟空所牽制，無可避免地中了魔貫光殺砲，悟空也跟著死了。

最強之人居然是悟飯，這對拉帝茲跟讀者們都造成了衝擊。1307這個數字，遠遠凌駕了辛苦修練的悟空與比克——至於為何如此強大，之後會解開謎底。

悟飯還沒修練前的數值就這麼高，修練之後會有多強呢？肯定厲害到連悟空都打不過他吧。他的成長空間太驚人了。正當大家這麼想的時候，死前的拉帝茲卻說一年之後，將有更強的傢伙來到地球，一次還來兩個。

對於當時的《週刊少年JUMP》讀者而言，力量的增長是勝負關鍵。《筋肉人》如此、《北斗神拳》也是如此。所以，主角最後都會成長為宇宙最強，但在此竟是主角的兒子成為這樣的角色，在漫畫史上也是很少見的。而且，還拜父親以前的死敵為師，這也是個神展開呢。

暫且不管這些。先整理一下拉帝茲的戰績吧，從這裡可以得知一個事實：在一對一單挑時，拉帝茲確實比較強。

【拉帝茲的戰績】

● 克林（206）× 拉帝茲○（首次相遇時，尾巴一擊）

● 悟空（334）× 拉帝茲○（首次相遇時，膝擊）

● 悟飯（？？？）× 拉帝茲○（壓倒性的力量差距）

○ 悟空（最大924）、比克（最大1330）悟飯（最大1307）× 拉帝茲●
（被悟飯頭錘之後，拉帝茲受悟空牽制，身中魔貫光殺砲）

雖然大家都知道了，還是交代一下由來

本作品登場人物的命名，多數是跟某些事物有關。例如故事初期的角色，有烏龍、普洱這兩種茶，亞姆當然就是飲茶，天津飯跟餃子是中華料理，布馬跟特南克斯則是內衣褲[1]。而在〈賽亞人篇〉裡，角色名都取自於蔬菜。簡單整理如下：

★賽亞人（SAIYA）→蔬菜日文發音YASAI倒過來

★卡洛特（KAKAROT）→悟空的賽亞人名，胡蘿蔔英文CARROT

★拉帝茲（RADITZ）→蘿蔔英文RADISH

★那霸（NAPPA）→菜葉日文NAPPA

★達爾（VEGETA）→蔬菜英文VEGETABLE前幾個字母

後來出場的弗力札跟勇士特戰隊，命名都其來有自，那些就容後再提。至於為什麼要參考蔬菜來命名，大概只有作者才知道了。

1：普亞路日文發音與普洱茶相同。亞姆日文發音與飲茶相同。布馬的原文意指女子高�緊身運動褲，形似三角褲。特南克斯原文意指男性四角褲。

好強啊，閻羅王

為了應付一年後的達爾與那霸，大家各自修行，除了悟飯被比克抓去強行鍛鍊之外，克林、天津飯、亞姆、餃子等人都接受了神的指導。幾乎與此同時，過世的悟空攜著亡骸，被帶到閻羅王那邊，去尋找一位比神還厲害的界王。悟空在界王居處，也進行了嚴苛的訓練。但在此之前的劇情，簡單提及了閻羅王的事蹟。

決定靈魂的去處，也就是人死後會上天堂或下地獄，即閻羅王的工作。而《七龍珠》裡的世界，生前無論是在宇宙還是魔界，死後似乎都要到閻羅王的面前報到。

拉帝茲的靈魂也曾來過，但閻羅王輕鬆地壓制了他。那時的閻羅王，就已經很厲害了。我們就來探討一下閻羅王到底有多強吧。

閻羅大王是界王的徒弟，實力相當強大。除此之外，漫畫沒有多加著墨，但動畫裡有更詳細的設定。首先，閻羅王是地獄最強之人，地獄裡的樹木果實，似乎就是他何以強大的祕密。悟空也因為吃了那個果實，提升了一點力量。

那麼，閻羅王確實比拉帝茲更強，但根據神的說法，界王比閻羅王還強。可是界王本人卻說，達爾跟那霸是贏過他的。劇情發展到更後面，弗力札的力量遠遠超越他們，不過

還有個更強的界王神。

而讓這個界王神感到恐懼的，是跟巴比迪一起讓普烏復活的達普拉。達普拉被譽為魔界之王，但死後的靈魂仍去了閻羅王跟前。閻羅王輕描淡寫地宣告他不用下地獄，會被送到天國。然而達普拉可是魔界之王，應該相當凶暴吧，閻羅王卻不費吹灰之力就送他上天國。按照常理，他比界王神強才是。

不過，被送到閻羅王面前的都是靈魂，從他們沒有肉體來看，或許僅靠靈魂就無法全然發揮出現世的威力吧。而悟空是有肉體的，可說是「活著的死人」。此外，由於閻羅王掌控的是彼世與現世的法則，或許他所使用的不是力量，而是超自然能力。

無論從哪個角度推測，至少都可以確定閻羅王具備強大的實力。真想去見識一下他發威的時候呢。

太陽系的月亮會再度毀壞？

拉帝茲來襲時力量最強大的悟飯，後來被比克抓去訓練了。而且，比克還把他丟進有恐龍梭巡的荒野裡。果然是比克，採行了斯巴達式教育。

可是就在第一天晚上，發生了出乎他意料的事情：悟飯居然看到月亮而變身成巨猿。繼承了賽亞人血統的他會變身是理所當然，但對比克而言，卻是不小的衝擊。

比克被悟飯劇烈的變身、變身後的體型及壓倒性的力量所震驚，但想起拉帝茲說過的話，便立即破壞了月亮。於是一切又恢復正常──怪了，之前是不是也曾出現相同的情況？

是啊，悟空在天下第一武道大會變成巨猿時，陳龍（龜仙人）就是利用「龜派氣功」破壞了月亮。雖然後來的解釋是神讓月亮恢復，但在這個世界觀裡，或許把它當成自然復原會比較合適。

而且《怪博士與機器娃娃》裡的月球，也被破壞了無數次。阿拉蕾等人還因為玩「切地球」遊戲，破壞了地球無數次……

另一方面，動畫裡的月球也復原過一次。那是悟飯跟著比克修行的半年後。當比克破

壞月球之時，也拔掉了悟飯的尾巴。過了半年，悟飯的尾巴重新長了出來，同時月球也莫

名其妙恢復了。正確來說，那是拉帝茲搭乘的太空船所映照出的影像，但效果肯定跟真正

的月亮相同（關於月亮的效力，在後面會說明）。或許，這是為了之後達爾創造出人工月

亮這件事，才特地佈的局。

而在動畫中，比克看見賽亞人變身的潛力，對悟飯說：「我一定會挖掘出你的潛在能

力。」這可說是個有趣的決定吧。

雖然賽亞人變身可以提升十倍力量，但也有失去理智的危險性。若能毫無風險就引出

巨猿的力量自然是最好——這指的不正是超級賽亞人嗎？即使作品中沒有提到，但若這樣

想，那麼超級賽亞人的存在，就更加有說服力了。

變身成巨猿的原理與效果是什麼？

賽亞人到底是基於怎樣的原理才變身的？

必須接收超過一千七百萬的布魯茲波，方可變身成巨猿。布魯茲波是一種包含在月光裡的電磁波，唯有滿月時，才會超過一千七百萬。一旦從眼睛吸收布魯茲波，尾巴便會產生反應，賽亞人就能變身了。換句話說，變身的關鍵即是布魯茲波跟尾巴，缺一不可。

如果是被選上的賽亞人，就能自行製造出月亮的替代品。正確來說，是賽亞人從身上抽出能量（？）來製造「能量球」，跟星球的氧氣混合之後，便可創造出效果與滿月相同的物體。這就是達爾所做的事情。但所謂的布魯茲波，只是這個世界的設定，實際上並不存在。

那麼，變成巨猿會改變什麼呢？就是力量，而且可以提升到十倍之多。也就是能夠使出十倍界王拳，可是這樣也伴隨著兩項極大的風險。

最大的風險，就在於露出「尾巴」這個弱點是常態，像達爾或那霸經由鍛鍊將之克服，但拉帝茲卻無法辦到。從這一點來看，鍛鍊尾巴肯定不是件容易的事。

另一個風險是，失去理智的可能性很高。小時候的悟空跟悟飯，都曾在變身時喪失理

性到六親不認，導致養育悟空的親人死去。但是後來透過達爾的說明，知道這個缺點是可以經鍛鍊而克服的。

變身成巨猿在本作品中，被視為「失控暴走」。本人都無法控制了，他人更不可能駕馭。就像前述所提，受害者只能藉由破壞月亮來逃過一劫，並且切斷尾巴使之不再變身。

結果將變身巨猿取而代之的，就是超級賽亞人。如果可以同時變成超級賽亞人與巨猿，甚至在那個狀態下還能使用界王拳，那麼全宇宙肯定就任由賽亞人呼風喚雨了吧。

大家究竟變得多強呢？

除了悟空、悟飯之外，漫畫中並沒有詳述克林等人的修行過程。不過動畫有。克林、亞姆、天津飯、餃子、亞奇洛貝等五人，都接受了神的訓練。為了通知大家這件事，克林跑去找亞姆，當時亞姆的工作居然是棒球選手，似乎還是全壘打製造機。天津飯與餃子兩人則每天修行度日，而蘭琪竟也出現在那裡，靠著搶銀行來賺取生活費（天津飯他們當然不知道這件事）。

總之，歷經這些之後眾人在神的面前集合，開始了修練的日子。故事中，幾乎沒有提及神是如何親自指導，而是大家各自在神的身邊修行。儘管如此，他們似乎也變強很多，飲茶一如往常總是得意忘形。後來神把他們帶到某處，讓克林等四人跟兩名虛擬的兩名賽亞人進行模擬戰鬥（亞奇洛貝則拒絕）。

但即使集合四人之力，也無法獲勝。說是要測試這四人的成長幅度，卻更像是在宣告賽亞人有多厲害。話雖如此，他們依然可以對打應戰，或許修行成果真的進步了不少吧。

當時對手的史考特，顯示出四人的戰鬥力總值是1507，雖然平均一人不到400，但平時他們都是壓制著氣，因此尚有提升的空間。而且好處是，他們肯定會更謙虛地修行並

聯手合作吧。

後來，那霸真的用史考特查探地球的情況，確實有好幾個人的戰鬥力都超過1000，不用說肯定就是這幾位。跟虛擬賽亞人對戰，確實讓他們的力量都升級了將近一倍。

至於悟飯與比克，就是每天在荒野上修行。前半年都處在被放生狀態的悟飯，遭遇了許多事，也曾嘗試逃離比克、甚至已經逃到家附近了；比克則是不斷進行超過人類極限的修練，包括分身或引起龍捲風等。兩人會合之後，悟飯又巨猿化了一次，彼此的羈絆越來越深，力量也都有所提升。

他們就這樣迎來賽亞人來襲的那天。

悟空的戰鬥力完全破表

正當克林等人在神的身邊鍛鍊，悟空則是在界王星。他的死，造就了他可以在不同次元裡修行的契機。其成果，就是獲得了非比尋常的強大力量。主要原因是界王星的重力為地球的十倍，而這樣的環境與達爾行星相似。

在十倍重力之下，連好好走路都有困難，習慣它即是一種鍛鍊。因此，悟空修行的起點，是得先抓住界王的寵物猴子巴布。情節發展到悟空前往那美克星之時，他在太空船裡也用了這個方法來大幅提升能力。後來待在地球的達爾，也是如此。

抓到巴布之後，下一個階段是用鐵鎚擊中同樣在界王星生活的古雷格利。這是漫畫沒有，動畫原創的橋段。古雷格利是一隻長得很像蚱蜢的生物，跟界王住在一起，像是界王的隨從。他速度之快絕非巴布可以比擬，而且還得用沉重的鐵鎚打中他，看來這種修練的效果深不可測。

這些可以說是為了強化體力、精神等基礎功，除此之外，還有武術的修練。經過這些修練後，悟空習得了兩大技能。

第一是界王拳。這是一種控制氣且瞬間增強力量的招式。與其說是招式，不如說是術

式。由於反彈力很大，故無法經常使用。但只要自己願意，想提升幾倍的力量都辦得到。它也成了對戰賽亞人時最有效的一招。但界王發明了界王拳，教悟空這招的他自己卻無法使用。

另一招是元氣彈。它簡直是必殺技，跟龜派氣功有極大的差異。龜派氣功是把體內之氣放出去的招式，而元氣彈是吸收周圍的人、自然、宇宙之氣所發出的招式。但想要累積能量，就必須理解人類及大自然，也會耗費許多時間。不過悟空最後仍使用了這一招，它可說是悟空的絕招代表作。

這些修練的成果，也讓悟空的戰鬥力超過了8000。他死去時的數值才416，因此是提升了二十倍以上。

利用栽培人來了解對手的實力

為了觀測比克等人的實力，達爾兩人拿出了植物性戰士（？）「栽培人」。他們將六粒種子灑在地上，澆了水之後瞬間就長出優秀的戰士。

其戰鬥力是足以匹敵拉帝茲的1200，雖然聽從達爾（比自己更強的人？）的命令，但似乎也有自己的意志。除了格鬥能力之外，還能從頭部射出酸性液體，最恐怖的就是可以「自爆」這項殺著。

六隻栽培人跟比克等人，對決後的勝敗列表如下…

【與栽培人對決勝敗表】

○天津飯×栽培人①●（天津飯以實力取勝）

△亞姆×栽培人②△（由於栽培人自爆而兩敗俱傷）

○克林×栽培人③～⑤●（新必殺技炸裂）

○比克×栽培人⑥●（從嘴裡吐出光波輕鬆獲勝）

栽培人的實力之高，從天津飯獲勝卻令那霸吃驚這一點可以推論出來。在過去他們侵略其他星球，栽培人肯定是有力的幫手。但看到栽培人與亞姆同歸於盡，似乎也讓那霸很不滿。

藉由栽培人之強大，也能得知地球諸位提升了力量之後有多驚人。雖然不該把栽培人拿來與拉帝茲比較，但亞姆的實力說不定已經與拉帝茲同等級了。就連天津飯，恐怕也具備了打倒拉帝茲的實力。

不過最讓人驚訝的，就是克林。亞姆之死讓克林極為憤怒，於是展現出新殺招。這是面臨複數敵人時的技能，大致分為兩階段。首先，釋放出一團巨大的氣，但是速度緩慢，敵人可以輕易避開──應該說，這樣的速度就是為了讓敵人避開的。接著，預測敵人避開之處，讓這一股氣分裂後命中敵人。由於避開第一擊的敵人容易疏忽大意，因此命中率很高。克林用這招不但一口氣打倒三隻栽培人，甚至還順勢攻擊了達爾二人。

只可惜，當時沒人用史考特判讀克林的戰鬥力，但觀其威力，肯定遠遠超過亞姆跟天津飯。有些人認為克林是最強的地球人，此招便足以佐證。就算對手是拉帝茲，應該也能輕鬆打倒他吧。

最後，輪到了眾所矚目、如怪物般的比克。克林沒攻擊到的栽培人正打算偷襲悟飯

時，比克不費吹灰之力接下了攻擊，還從嘴巴裡射出光波，輕易被消滅了栽培人。顯而易見，比克展現出比克林更高的實力。若把Z戰士們的強弱排序，結果大致如下：

【此時的Z戰士排名】

1 比克

2 克林

3 天津飯

4 亞姆

5 餃子（沒有跟栽培人打）

6 悟飯（儘管潛在能力高，卻幫不上忙）

「這樣一來應該贏得了吧？」儘管跟栽培人一戰，讓大家有了這樣的期待。但哀傷的是，由於賽亞人壓倒性的實力，後面的劇情發展是令人絕望的。

那霸的實力如何呢？

栽培人全數消滅之後，賽亞人終於要跟Z戰士們作戰了。首先是那霸上場。

那霸初次現身時「轟」的一擊讓人印象深刻，似是輕鬆使出來，但其威力非比尋常，幾乎可以匹敵核彈。而戰鬥時不斷「嗶」地發射能量波，將地面擊出幾乎深不見底的大洞，而一怒之下對悟飯使出的能量波，也奪走了比克的性命。

接著他「喀」地張開嘴巴，吐出的強烈「滋——」能源波，雖然被悟空擋下來了，但這似乎就是那霸最強的必殺技了。簡單來說，他強到讓所有Z戰士都毫無勝算。順帶一提，這裡標出效果音來，絕對不是在胡鬧，而是因為這一篇都沒有提到招式名稱，為了區別才有此考量。

那霸是以比克、克林、天津飯、餃子、悟飯五人為目標開始戰鬥，而五人都是力量超過1000的戰士。但其中的天津飯，只是接下那霸的一擊，防禦的手臂就被打斷打飛。那霸的力量，真的非常可怕。無論是餃子自爆或天津飯的氣功砲，都打不倒他，另外三人也無法與之對抗。

若不是達爾在意悟空而中斷了戰鬥，光憑那霸一人，就足以毀滅地球吧。而他與悟空

一役，更體會到他相當耐打頑強，可說是他的最大特點吧。那麼，那霸的戰鬥力到底高達多少呢？

以史考特的數值當基準。首先，因為比克之死而發怒的悟飯，戰鬥力是2800，可以確定的是那霸一定超過這個數字。儘管那霸聽到悟空戰鬥力5000時大吃一驚，但能跟8000以上的悟空戰得難分難解，合理推測他的戰鬥力大概落在5000到7000之間。

雖然不清楚悟空的8000以上是超過多少，但不同情況之下，那霸或許也有1萬左右。根據相關書籍所示，他的戰鬥力是4000，然而就故事的發展，那樣的評價顯然低估了他。

可是那霸與達爾相比，除了戰鬥力的差異，性格更是頑鈍直接，這也是他應戰時最大的缺陷。大家也知道若沒有達爾的忠告，說不定那霸早死在克林的氣円斬之下。此外，他轉換招式的短暫片刻還會出現破綻。也就是說，粗率的戰鬥風格就是那霸的弱點。結果就被悟空的界王拳所擊倒。

最後收拾掉他的，是他的夥伴達爾。達爾跟那霸之間，雖然戰鬥力懸殊，但在漫畫裡兩人對話是平輩的夥伴口吻。反觀動畫中，那霸跟達爾說話相當恭敬，像是主從關係。雖

然語氣不能夠代表什麼，但對於看過動畫跟漫畫的人來說，想必感受得到其中的差異。

來紀錄一下那霸與Z戰士們對戰的結果。而且不是一對一單挑。那霸果然強得不像

話。

【那霸對Z戰士的勝敗】

●天津飯（1200以上）×那霸○（天津飯手臂遭到打斷飛走，力氣放盡）

●餃子（???）×那霸○（即使餃子自爆也無效）

●克林（1200以上）×那霸○（克林遭到能量波衝擊被KO）

●悟飯（最大2800）×那霸○（實力差距很大，那霸佔盡優勢）

●比克（1220以上）×那霸○（比克被能量波殺死）

○悟空（8000以上）×那霸●（才區區一記界王拳，就把那霸KO）

達爾比悟空強了兩倍以上？

與那霸的戰鬥，就在悟空使出界王拳（可能只有兩倍）之後分出勝負。傷痕累累的那霸，被達爾以全力使出的能量波打個粉身碎骨。按照達爾的說法是：「不能動的賽亞人，沒有用了！」好戰的達爾，有著自私且凶暴的性格。

而悟空面對的，就是這種無法溝通的對手。在這場戰役，達爾無論是面對悟空還是誰，都不會輸。但最後仍受了重傷且瀕臨死亡，是因為他運氣不太好，而且接二連三承受地球眾人的襲擊。那麼，達爾到底強到什麼地步呢？

我們以悟空為基準，他的戰鬥力是8000。首先，在一般狀態達爾具有壓倒性的優勢。即使面對兩倍界王拳，達爾也認為「期待落空」。因此在這個時候，可以確定他的戰鬥力是16000以上。

悟空使出了三倍界王拳，總算可以壓制達爾。這時布馬的史考特上升到21000之後爆掉，所以，達爾的強度大概是16000到24000──不過，這個預估後來也用不上了，因為等到〈弗力札篇〉，達爾的戰鬥力直接揭曉為「頂多18000」。因此，他自然會把拉帝茲當成弱者，這數值甚至比最初的悟空還強上約六十倍。

再來是達爾的「吉力克砲」。悟空見招拆招之後，硬將界王拳升上四倍，造成達爾極大的傷害。四倍就表示悟空的戰鬥力高達32000。從這點看來，吉力克砲應該是個威力極強的必殺技吧。不過，變身成巨猿的達爾也強了十倍，便讓人無從應付了。

【悟空與達爾之戰的演變】

① 悟空常態戰鬥 ➡ 根本不是達爾的對手

② 悟空使出兩倍界王拳 ➡ 多少還能一戰

③ 悟空使出三倍界王拳 ➡ 總算凌駕於達爾之上

④ 悟空使出四倍界王拳 ➡ 搭上龜派氣功重創達爾

⑤ 達爾變身成巨猿 ➡ 悟空瀕死、亞奇洛貝砍斷達爾尾巴讓他恢復原狀

⑥ 達爾中了元氣彈 ➡ 勉強算沒事

⑦ 悟飯變身成巨猿 ➡ 達爾反應不及，氣力放盡差點被了結

與賽亞人的前哨戰，就是當神的候選人？

悟空與比克這個最強組合的出現，是因為賽亞人來襲。但在賽亞人來襲之前，兩人也曾在同一陣線上，那即是電影版《七龍珠Ｚ：熱血熱鬥》（一九八九年夏季於日本上映），跟卡里克二世的作戰。

時間發生在那場天下第一武道大會死鬥之後，拉帝茲來臨之前。當時悟飯已經出生了，但年紀很小，還在牙牙學語的階段。

敵手卡里克二世是個少見的反派，後來在電視動畫，也出現在原創劇情裡。他靠龍珠實現了連弗力札都辦不到的永恆生命，其強大非比尋常，連神與他過招時，也有了兩敗俱傷的心理準備。儘管如此，跟後來登場的賽亞人們，也根本不能比。

因此，悟空與比克都明白若不彼此合作，終究是打不贏卡里克二世的。此處的兩人最強組合，比原著漫畫更早實現。不過，最後底定大局的不是別人，正是悟飯的神祕力量。

第2章

弗力札篇

連界王都無法出手的惡人？

悟空等人精采地擊退了賽亞人，卻付出非常大的代價。亞姆、天津飯、餃子等Z戰士們接連死去，悟空也受了重傷必須長期住院。最嚴重的，就是比克之死。

因為比克死了，神也跟著消失，導致七龍珠無法使用，讓眾人復活的唯一希望破滅，悟空與夥伴們都陷入絕望。可是克林的話，為大家帶來了一線曙光。他聽到賽亞人說：那美克星有可以達成任何願望的神祕珠子。

於是傷勢相對較輕的克林與悟飯、加上布馬三人，動身出發前往那美克星。這一行人在那裡遇見的，是比達爾更邪惡的新敵人。

他叫弗力札，是個被稱為宇宙帝王的外星人。界王知道弗力札也在那美克星，很惶恐地交代眾人「絕對不可以跟他動手」，因此不難想像他是何等的強大。可惜界王的反應，反而激起了悟空的好奇心。晚一步出發去那美克星的悟空，在太空船中不斷進行更加嚴苛的訓練。

而在那美克星上，克林跟悟飯、甚至達爾也無法應付的弗力札的部下們，雷霆萬鈞地登場了。正當「悟飯等人遭遇命懸一線的危機！」的時刻，悟空所搭乘的太空船抵達那美

克星。大英雄在這種絕佳時機到達，不但讓讀者相當興奮，也為他的強大感到驚愕。

由於悟空參戰，〈弗力札篇〉的發展急轉直下，在此之前根本無敵的壞蛋們，在悟空面前被當成小孩一樣對待。此時也隱隱約約出現「超級賽亞人」這個關鍵詞──那是連弗力札都會恐懼、傳說中的超級戰士。猶記得當年連載時，大家總是討論著「超級賽亞人到底是什麼啊」、「悟空就是超級賽亞人嗎」這些話題。

此篇一開始，悟空並不在場。主角不停換來換去，如靠著多次瀕死來提升力量的達爾、獲得不同次元戰鬥力的比克等，但都只是凸顯弗力札的厲害罷了。終於悟空參戰了，故事進入最高潮！

如果比克跟神沒分裂，就不會有弗力札篇？

「地球之神」與「比克」原是同一人格，由於神想驅逐內心的惡念，因此分裂出比克大魔王，兩人從此走上完全不同的道路。

據波波先生所說，小時候的神是住在地球邊境的永札比特高地上。因為頭部受到撞擊，年幼的神失去了記憶，只深信父母留下的一封信，寫著「隨後就去，等我！」。於是他就在地球的盡頭孤單地等下去。

當時的神，把小時候搭乘的太空船當成住家，他甚至不知道自己來自那美克星（這件事在賽亞人來侵襲地球時被揭曉）。

至於為什麼神會出現在地球，那美克星大長老解釋了這一切的來龍去脈：都肇因於那美克星異常的氣候。為了保護自己的孩子，那美克星人卡答把神送往地球。失去記憶的神，卻對自己是個地球人深信不疑，經歷嚴苛的修行後，當上了地球之神。

大長老說神是「龍族的天才」，但這個天才卻被還沒升級的賽亞人打敗，讓大長老感到震驚。他認為若不是神與比克分裂，任其能力減半（甚至更多），天才的實力應當遠遠凌駕在戰鬥民族賽亞人之上。

如果這是事實，沒有分裂的神，便能輕鬆擊退那幾個侵襲地球的賽亞人吧。當然，這樣〈弗力札篇〉也不會存在了；大長老的判斷看起來是正確的，因為接下來的〈生化人篇〉，兩人同化，確實贏過初期的塞魯跟生化人17號。

神的父親卡答，說不定就是看出兒子的潛力，把他當成那美克星的未來希望，才送往地球。

瀕死之際而復活就能提升力量——
專屬賽亞人的強化之道

賽亞人若是經歷幾乎要喪命的惡鬥，僥倖存活下來，力量就會大幅度提升。這不只出現在〈弗力札篇〉，現在回想起來，悟空從年幼時期便有此徵兆。

更明顯的例子，是造訪地球之前的達爾戰鬥力約為18000，可是與悟空等人殊死戰之後，就提升至24000。一次瀕死經驗，就提升了約莫百分之三十的戰鬥力，這是專屬於賽亞人的強化之道。對其他種族而言，應該是難以承受的考驗吧。

隱約察覺這種特質而更早實踐於修行的人，便是悟空。在前往那美克星的路上，他全力鍛鍊自己的肉體直到垂死邊緣，再吃仙豆恢復。這種訓練方法乍看是有勇無謀，對賽亞人卻是非常合理又有效的。因此悟空一抵達那美克星，實力已遠在達爾之上。

同樣察覺到這個特性的達爾，採取了更偏激的手段。他讓克林攻擊自己到瀕死狀態，並要求丹丹幫他療傷，一口氣提升戰鬥力。這已經不是單純的鍛鍊或戰鬥了，以效率而言，不得不說這才是最佳策略。可惜由於丹丹的死去，這方法只能實行一次，否則達爾說不定能比悟空更早成為超級賽亞人。

然而，達爾必須借克林之力來完成強化，理由是「自己把自己打個半死也沒有效果」，那麼悟空在抵達那美克星之前，獨自完成了這套強化過程，究竟是怎麼回事？而且這兩者的差異，又在哪裡呢？

那美克星人的祕密總整理

〈弗力札篇〉的舞台在那美克星，現在就來簡述一下那美克星吧：它是地球之神與比克的故鄉，原是一顆長滿「阿基樹」的美麗星球。由於氣候變異，除了被送到地球的神跟大長老之外，其他人都死光了。唯一倖存者大長老，重新賦予了那美克星生命，且持續了一段繁榮的日子，約有一百名那美克星人過著安穩的生活。

那美克星人的個性敦厚穩重，而比克大魔王或比克身上的邪惡凶暴之氣，據說是神來到地球之後受到影響才產生的。也就是說分裂後的神，其性格方是那美克星人原有的樣子。

此外，還有幾個那美克星人獨有的特色跟能力，要仔細記起來了。

★原型是蛞蝓？

那美克星的皮膚是綠色，根據個性不同，也有深淺差異。此外身上沒有體毛，特徵是像蛞蝓一樣的觸覺及尖耳朵。

★那美克星人沒有女性

那美克星人全部是男性（應該說是無性別）的外貌。由於沒有另一個性別，自然就不會有生殖行為，繁殖方式都是直接從口部產卵。

過去的比克大魔王也曾從口部生下了皮亞諾、丹巴利、辛巴路、德拉姆，以及比克二世（後來的比克）。在產卵的時候，比克大魔王都會詠唱「波可變波可變，支支達，波可變波可變，支支達」這樣的咒語，但其他那美克星人是否也會這樣則不得而知。

目前生活在這顆星球上的那美克星人，都是大長老所生下的。丹丹是大長老的第一百零八個孩子。由此可知他們是非常長壽的種族。

★手腳像蜥蜴一樣再生

比克或尼爾失去的手臂，都曾經再生出來。根據比克的說法，只要頭部沒事就能再生。乍看之下似是很方便，但因此消耗掉的體力顯然也無法跟著恢復。此外，比克也擁有讓手臂伸長或巨大化的能力。

★不需要吃東西

那美克星人只要喝水就能夠存活。的確，漫畫裡沒有出現過神或比克吃東西的場景。

不過在動畫中，曾有年幼的比克二世正在啃魚的畫面，不確定他有沒有吃下去。

★擁有製作龍珠的能力

那美克星人分成龍族型與戰士型兩種。龍族型似乎擁有製作龍珠並治療傷勢的神奇能力，同時也能產卵繁殖。包括丹丹在內，生存下來的那美克星人多數都是這一型。

另一方面，戰鬥型擁有很高的戰鬥力，但無法使用龍族型的特殊能力。那美克星唯一的戰士型尼爾，戰鬥力就是值得誇耀的42000。

號稱「龍族天才」的神，很可能原本兼具兩者，分裂之後，才變成龍族型（神）與戰士型（比克）。或許比克大魔王能夠產卵，也是身上殘存的龍族型能力使然。

★大長老所擁有的神奇能力

大長老的知識之豐富，光看克林一眼就能察知他是地球人，也知道超級賽亞人的傳說。

此外，他也擁有其他那美克星人所沒有的特殊能力，連弗力札也認為「他與其他那美克星人不一樣」。其特殊能力之一，就是將沉睡在人體內的潛力喚醒。因此明明已經鍛鍊到極限的克林，才能獲得飛躍性的成長，悟飯、丹丹也是如此。其二，便是光碰觸對方就能讀取意識。（儘管悟空後來也使用了這種能力……）

怪異團隊「勇士特戰隊」之分析

地位僅次於弗力札的戰鬥組合「勇士特戰隊」，是從全宇宙脫穎而出的五位超級菁英戰士所組成。隊長奇紐（音似日文的牛奶）、利克姆（鮮奶油）、巴特（奶油）、契士（起司）、古魯（優格），每個人的名字都跟乳製品有關——順帶一提，弗力札是冰箱（freezer）。

這五人的特色是異常高昂的情緒，這點讓弗力札有些難以認同，就連尚波等人似乎也不是很喜歡他們。五人是突然出現變異而產生高超能力的天才戰士們。

★古魯

雖然透過克林的角度，他的戰鬥力沒什麼了不起，卻能使用不可思議的超能力，即「念力」、「控制並靜止時間」、「金縛術」等。對上克林與悟飯陷入苦戰之際，他以金縛術使兩人命在旦夕。正當他想最後一擊，達爾卻趁機轟斷他的頭。

★利克姆

可以從巨大身體發出充滿力量的攻擊。喜愛的戰鬥方式，是承受對手攻擊並樂在其

中。從口中發射強大能量波「利克姆毀滅槍」，能散發高強的威力。光靠他一個就能打倒了達爾、悟飯跟克林，儘管大獲全勝，卻徹底敗給了甫抵達那美克星的悟空。昏過去之後，慘遭達爾的襲擊而死。

★巴特

自稱「宇宙最快」且引以為傲的戰士。與契士聯手攻擊悟空，但完全沒有優勢，就連用自豪的速度來應戰都迅速落敗。悟空打昏他以後，被達爾扭斷脖子死亡。

★契士

與巴特聯手挑戰悟空，毫無用武之地就逃跑了。必殺技似乎是將能量彈當作排球那樣扣殺出去，名叫「爆炸球」。但提升戰鬥力之後的達爾卻輕易打敗了他，被能量波消滅。

★奇紐

無須特別介紹，就知道他是勇士特戰隊的隊長（編按：日文名原為奇紐特戰隊）。實力僅次於弗力札，最大戰鬥力高達12萬。跟悟空一樣，可以自由控制戰鬥力，而且令人意外地非常講究公平的精神，曾在跟悟空戰鬥時斥退從中介入的契士。

得知悟空認真起來的戰鬥力值，發現自己毫無勝算，便使用了特殊能力，與之交換了身體。可是他不懂悟空獨特的提氣方法或界王拳的概念，無法順利操控悟空的身體，而且

戰鬥力竟降到23000以下，因此達爾才能打倒他。於是他再度使出換身能力，這次目標是達爾，此時悟空靈機一動扔出了一隻青蛙（關於他以青蛙身分度過餘生的結局，容後再述）。

恐怕過去的奇紐就用過無數次換身能力，奪取了許多比他更強的戰士身體。至於為什麼他不對弗力札這麼做，還極為崇拜跟絕對服從，故事中就沒有明確交代了。

變身型的宇宙人到底強在哪裡

賽亞人、尚波、弗力札都屬於變身型的宇宙人。藉由變身來瞬間提升戰鬥力，在宇宙間似乎是常見的強化方法。

至於為什麼不維持變身呢？尚波的說法是「變身後會很醜，所以不想變」，弗力札則是「力量太過強大，連自己都無法控制」。似乎各種理由都有，而達爾的很普通，就是「為了偽裝，平常也不想多消耗能量」。

賽亞人不但是變身型，還能變成不同型態。其一就是巨猿，僅限有尾巴的賽亞人，除了大幅度提升戰鬥力，體型也會變得相當巨大，而且若不是達爾那個等級，就無法保有理智。另一個變身型態不用說，即傳說中的「超級賽亞人」。不只提升力量，外表變成金髮碧眼也是一大特徵。儘管在〈弗力札篇〉時，只有悟空能成為超級賽亞人，不過此後所有賽亞人都可以做到。

那美克星的神龍「波路亞」的實力

收集到七顆龍珠，並說出特定暗語，就能夠召喚神龍。神龍能夠實現任何人的願望。

那美克星也跟地球一樣有龍珠跟神龍。

龍珠與神龍，只有那美克星的龍族才擁有創造它們的能力。那美克星的龍珠出自大長老之手，地球上的神龍則是神的傑作。

而召喚地球神龍必須說「出來吧神龍，實現我的願望吧」，呼喚那美克星神龍的密語則是「達卡拉普多，波波路亞，普比利多巴洛」——這是地球密語的那美克星語版本。

那美克星的神龍名叫「波路亞」，在那美克星語中是「夢之神」的意思。體型比地球神龍大上許多，外型也很不一樣。頭上有四根尖角跟那美克星人那樣的觸角，背上長著像魚一樣的魚鰭，是其一大特徵。此外，也有專屬於波路亞的規則。

首先，地球神龍可以實現的願望僅限一個。但波路亞有三個，只不過使之復活的人數僅限一個，這有些小氣。相對的，只要非壽終正寢，就可以復活無限次。而且若不是用那美克語許願，就無法溝通。

其次是一年只能召喚一次，這點雖然跟地球神龍一樣，可是那美克星的一年很短，只

有地球的三分之一（一百三十天），因此所需的日子較少，這也是其特徵。兩邊的龍珠在創造者死亡時都會變成石頭，再也無法召喚出神龍。

在〈弗力札篇〉，雖然向波路亞許了「請讓被賽亞人殺死的人復活」的願望，但如前所述，只有一人能復活。解決之道就是第一個願望讓比克復活，這樣地球之神也會同時復活。之後再藉助地球神龍之力，讓被賽亞人殺死的人們都復活。

第二個願望是比克所許的「把比克傳送到那美克星去」。第三個願望雖然是讓達爾永生不死，可惜此時大長老壽命已盡，這個願望無法實現。

復活之後的比克，差點大大地丟臉了

比克靠著「波路亞」而復活，「我想跟殺了我故鄉夥伴的弗力札作戰」，因此自願被傳送到那美克星。可是不得不說，比克這個舉動簡直有勇無謀。即使他在界王身邊修練，甚至是學到界王拳，我們都不認為他的戰鬥力跟對戰達爾時的悟空有多大差別。況且，界王還說出衝擊眾人的事實：除了悟空，他沒有教任何人元氣彈的用法。

這樣的比克，不可能成為對抗弗力札的戰力。說不定剛抵達那美克星時的比克，戰鬥力還不如悟飯。他若如此在弗力札面前現身，肯定只有丟臉的份。

不過，幸運之神很眷顧他。前往戰場的途中，比克碰見了瀕死的那美克星人尼爾。那美克星唯一戰鬥型的尼爾為了爭取時間，明知會輸仍與弗力札一戰。結果克林等人得以順利喚出波路亞，使比克復活。漂亮完成任務的尼爾，逐漸走向死亡之時，還勸比克與自己同化。儘管比克半信半疑，仍接受了提議，輕而易舉地提升了數倍（很有可能是數十倍）的戰鬥力。

當尼爾看見比克，就知道克林等人的願望成真了。接著他說，如果比克跟神沒分裂，甚至能打贏弗力札，也難怪比克會得意至極地宣稱：「如今我已獲得相當強大的力量。」

多虧尼爾，比克才能和第一型態的弗力札戰得不分上下，在徒弟悟飯的面前，也才勉強保住面子。話說回來，藉由同化來提升能力，效果極大。如果那美克星上有許多戰鬥型存活下來，或許就能連鎖同化出更強大的那美克星人，說不定其戰鬥力足以凌駕超級賽亞人，而誕生「超級那美克星人」了。

達爾落淚的原因

身為賽亞人王子的達爾，以宇宙的菁英戰士引以為傲。這麼高傲的男人，卻出現了流淚央求宿敵悟空的場面。

達爾故意讓克林攻擊自己，並透過丹丹的治療能力從瀕死狀態復活。他宣稱自己才是超級賽亞人，自信滿滿地挑戰露出真面目的弗力札，卻徹底落敗。他因為恐懼、挫折、絕望而落淚，完全失去了身為賽亞人王子的威嚴與傲氣。

此時，藉由醫療裝置痊癒的悟空出現了。看見悟空漂亮擋下弗力札的攻擊，達爾告訴弗力札「這傢伙才是超級賽亞人」之後，隨之就被弗力札擊中心臟。於是達爾流下不甘心的淚水，拜託悟空打倒弗力札。或許是人之將死，也出自賽亞人的自豪，達爾才會這麼說出口。

在這背後，一定與賽亞人受到弗力札羞辱的歷史有關。

賽亞人的故鄉是達爾行星。據說這顆星球被巨大隕石的撞擊而毀滅，但這不是事實。

由於戰鬥民族賽亞人中，開始誕生像達爾這樣優秀的戰士。受到威脅的弗力札，趁還有利用價值的達爾不在，便把達爾行星連同其他賽亞人一起消滅掉。最後的倖存者只剩下達

爾、那霸、拉帝茲，跟地球的卡洛特（悟空）四人。

這件事的真相，是達爾來到那美克星與多多利戰鬥時才得知。自小一直聽從仇人弗力札命令的他，實在忍不下這口氣，後來明白無法手刃弗力札，便託付同為賽亞人的悟空替他達成目的。

而賽亞人王子達爾臨死流淚的深意，卻似乎傳遞給在地球長大的悟空了。

宇宙帝王弗力札

弗力札這名字涵蓋整個〈弗力札篇〉，他被描述成全宇宙最強也最邪惡之人，也是那美克星一連串事件的首謀。

擁有強大力量的他，有宇宙帝王之稱，就連界王都無能對他出手。他率領許多部下，攻擊環境良好的行星，消滅上頭的居民之後當作自己的星球，或賣給其他外星人。達爾離開地球後返回的地方名叫弗力札行星79號，從這點可推測弗力札擁有為數不少的星球。

身為宇宙的征服者，弗力札也很熱中於收集人才。他讓順從且戰鬥力優秀者當幹部，像達爾這樣不聽話的戰士，只當他們是傭兵。同時組織了巨大的軍團，透過統治來讓自己的權力更加穩固。因此，部分幹部才對他徹底服從，書中也描繪了不少情節，是關於組織的第二把交椅奇紐對他的崇拜。

我們已知他的家族成員，包括父親克魯德大王，以及在電影版登場的哥哥克維拉。父親平時的外貌就跟弗力札第一型態相同，但哥哥克維拉平時的外貌卻跟弗力札最終型態相同。雖然不確定誰最強，不過由此得知，弗力札的強大並非源自於外來的突變，而主要是遺傳。

弗力札是變身型的宇宙人，普通型態下的戰鬥力數值是怪物般的53萬。變身成第一型態時，會提升到超過 1 百萬，之後還有兩段變身。因此他的強大史考特是測不出來的。簡直就是完全不同等級的傢伙。

而且最終型態的他還展現出超能力，幾乎是無所不能了。戰鬥模式主要是以手指放出高速能源射線（像洞洞波那樣的攻擊），無論在地上或空中都毫無破綻。還有能把星球切成兩半、像是氣円斬之類的招式等，跟讓人眼花繚亂的戰技。

最讓人震驚的，就是他頑強到即使被悟空的二十倍界王拳龜派氣功打中，或被超巨大元氣彈直接襲擊都承受得住；在超級賽亞人誕生之前，他果真是最強的敵人。

悟空覺醒的關鍵是？

傳說中的超級戰士「超級賽亞人」，據說每千年才出現一個。連宇宙最強的弗力札都感到恐懼，必須消滅達爾行星讓賽亞人滅絕。成為超級賽亞人的條件，按照悟空的說法是「擁有溫和的心，卻因極度憤怒而覺醒」。

即使眼見許多夥伴死去、兒子頸骨被折斷差點沒命，他仍然沒有被激怒。可是當他的好友克林被弗力札殺害，悟空才真正怒火攻心。對弗力札的氣憤讓他不住發抖，原著中還伴隨著理智崩斷的狀聲詞，悟空就此覺醒。這就是超級賽亞人誕生的瞬間。

對悟空展開凌厲的攻擊、幾近勝利的弗力札，唯一失敗之處，肯定就是殺了克林。

克林果然是個天才？氣円斬最強傳說

克林原本是悟空的對手，也是在武天老師身邊修行的夥伴。儘管實力不如悟空，卻也是個優秀的武鬥家。從前比克二世（後來的比克）就曾稱道克林的強悍，達爾也讚美過他的戰鬥動作相當好。

克林的代表絕招就是「氣円斬」。在動畫裡，應該就是製造出高速旋轉的薄形圓盤空氣刀，藉此劈砍物體的招式。克林第一次使用，是與那霸對戰。當時被察覺此招特性的達爾出聲提醒，那霸才能在千鈞一髮之際閃過。如果直接命中，說不定他的身體就會一分為二了。「氣円斬」確實是力挽劣勢、極為優秀的招式。

而它如何有效，從克林之後的許多戰士，都使出了相同伎倆可以得知。連宇宙帝王弗力札在走投無路時也放出與氣円斬相似的招式——身為地球人的克林能夠獨自發明出來，也是很厲害的一件事吧。

最強地球人真的是克林嗎？

聊起《七龍珠》一定會出現的話題，就是「到底誰是最強的地球戰士」。悟空畢竟是外星人，悟飯則是外星人跟地球人的混血。提到純種地球人之最強者，舉得出來的名字很有限，大概就只有克林或天津飯。

在〈魔人普烏篇〉裡，亞姆就直接說出「（克林）是地球人中最強的」這樣的話，大半書迷也真心認定被那美克星大長老釋放潛能的克林，應該就是最強的。可是，真相如何呢？在動畫版的原創故事中，居然推翻了這個說法。

動畫《ＤＢＺ》第九十三到九十四話，提到過世的亞姆、天津飯、餃子在界王身邊修行，這時已經死去的勇士特戰隊員利克姆、巴特、契士、古魯也來到這裡，而且雙方打起來的劇情。

無論在界王身邊如何修練，即使超越死前的自己，但對手是勇士特戰隊的話，應該會被秒殺才是。但不知為何，卻打得平分秋色。

利克姆對亞姆，古魯對餃子，而天津飯竟是對戰契士與巴特二人組。雙雙都打得難分難解，尤其是天津飯使出「分身」這類變種招式——很像大家熟悉的「四身之拳」，來同

時對付契士與巴特，甚至略佔上風。可是一旦分身，攻擊與防禦應該也會減半才對。實在難以想像天津飯到底變得有多強（姑且不論擁有三隻眼的天津飯，是不是純種的地球人）。

結果Z戰士們跟勇士特戰隊的對戰還沒分出勝負，在動畫中就結束了。不過，加入這個故事之後，最強地球之人就無法果斷說是克林了。

補充一點，只有奇紐隊長是變成青蛙而沒有死。後來他的下場漫畫沒有交代，但動畫《DBZ》的第八十九到九十三話，倒是有描述一些，在意的讀者請務必找出來觀賞。

那美克星新·長老的手段

大長老長眠而逝之前，他指名穆利長老出任下一任大長老。他原是丹丹村子裡的長老，不甘心屈服於弗力札，不但勇敢抵抗，甚至還破壞了史考特。可說他有成為大長老的資質吧。

藉著龍珠復活、被傳送到地球的那美克星人們，就在穆利大長老的帶領之下，踏上前往新的星球之旅。

而以穆利大長老為首的那美克星人，會在〈魔人普烏篇〉再度登場。在新的星球上順利重建，要歸功於穆利大長老的高超手腕。他甚至還強化了波路亞實現願望的能力，變成一次可以復活許多人。多虧於此，地球才能夠得救。

主要角色的戰鬥力演進

戰鬥力數值這個概念，在〈賽亞人篇〉首次出現，而〈弗力札篇〉中，已成為展現戰士強弱的指標。不過大家提升速度跟等級的變化都很劇烈，因此很難掌握每個人變強的過程。這裡只針對〈弗力札篇〉登場的重要角色，以時間列追蹤、整理出他們戰鬥力的演進。在原著中沒有明確戰鬥力的角色，只能依照對戰結果或角色們的發言等來判別，這點還請讀者諒解。

【克林】

★抵達那美克星時
戰鬥力1500（VS弗力札的手下）

跟悟飯一起打倒弗力札手下時所測得的戰鬥力。可是，他可能沒有認真想打，所以實際戰鬥力或許還要再高一點。

★被大長老引出潛能之後
戰鬥力1萬以上（VS古魯）

跟勇士特戰隊的古魯對戰時，釋放「氣」的戰鬥力。由於被大長老喚醒潛力，戰鬥力大幅度提升。

★與利克姆作戰受傷，吃了仙豆復原之後
戰鬥力推定23000（VS與悟空交換身體的奇紐）

克林雖然不是賽亞人，但莫名地，書中有他吃仙豆復原後而戰鬥力提升的描述。以擁有悟空身體的奇紐（戰鬥力23000）為對手，仍可以給對方一擊。克林自己也說出「也許可以打贏」這樣的話。

★與弗力札作戰受傷，被丹丹治癒之後
戰鬥力推定55000（VS弗力札第一型態）

儘管與弗力札一戰受了致命傷，卻透過丹丹的治療而恢復，那時他的戰鬥力應該上升到55000左右。雖然是找到破綻才出招，但他還是完成了大快人心的一擊，用氣円斬砍斷弗力札的尾巴。

【 悟飯 】

★抵達那美克星時

戰鬥力1500（VS弗力札的手下）

跟克林一起打倒弗力札手下時，所測得的戰鬥力。他在地球與那霸對打，放出魔閃光的戰鬥力有2800，可知這時的他沒有全力應戰。去那美克星的路上，從他跟克林的想像訓練成果，也能推測他的戰鬥力至少比克林強。

★被大長老引出潛能之後

戰鬥力1萬以上（VS古魯）

與古魯對戰時，釋放「氣」之後所測得的戰鬥力。跟克林一樣，大長老喚醒他的潛能，因此大幅提升了戰鬥力。

★與利克姆作戰受傷，吃了仙豆復活之後

戰鬥力推定25000（VS與悟空交換身體的奇紐）

與利克姆作戰時，他受了致命傷，吞下仙豆而恢復。由於遺傳了賽亞人的血統，戰鬥力得以大幅提升。從他能輕鬆接下戰鬥力23000的奇紐所發出的能源波來看，其戰鬥力應該在操縱悟空身體的奇紐之上。而且悟飯的戰鬥力絕不可能低於克林，所以推定至少

是這個數值。

★因克林被打重傷而氣憤發威

戰鬥力推定50萬（VS弗力札第一型態）

身為賽亞人與地球人混血的悟飯，擁有在感情驅使下戰鬥力會大幅上升的特質。連完全沒修行過的幼時，都會激動到讓戰鬥力從1躍升為1307。因此，看見克林被弗力札貫穿腹部而瀕臨死亡，動怒的悟飯便展現出強大的力量。而面對戰鬥力超過1百萬的弗力札，悟飯還能連續攻擊，且讓弗力札說出「還真是有點痛啊」，恐怕他的戰鬥力也高達50萬。

★與弗力札作戰受傷被丹丹治療恢復後

戰鬥力推定60萬（VS弗力札第一型態）

朝弗力札一輪猛攻後的他，被反擊而受了重傷，又被丹丹的治療順利復原，戰鬥力當然也提升了。根據賽亞人的特質，戰鬥力到達這個數值也沒什麼好訝異的。

★因為比差點被殺死而怒氣爆發

戰鬥力推定150萬（VS弗力札第二型態）

比克遭逢危機時又讓他暴怒，不斷發出能源波。第二型態的弗力札雖然勉強擋住，卻

也感受到他驚人的力量。假設弗力札戰鬥力有2百萬的話，悟飯的瞬間戰鬥力或許就是這個數值。

【悟空】

★抵達那美克星時，使用界王拳

戰鬥力18萬（VS奇紐）

為了讓奇紐見識他真正的實力，於是使出界王拳。其戰鬥力高達18萬，遠遠超過奇紐的預期。假設當時使的是兩倍界王拳，那麼悟空的基本戰鬥力應該是9萬左右。

★與奇紐一戰受傷而恢復之後

戰鬥力推定3百萬（VS弗力札）

他與奇紐之戰受傷而癒，戰鬥力也大躍進。接著面對最終型態的弗力札，展開了不相上下的戰鬥，但雙方此時都沒有拿出真本事。因此，與弗力札相較，他的最低戰鬥力應該是這個數值。

★釋放隱藏的力量，使出十倍界王拳

戰鬥力推定3千萬（VS弗力札）

終於，悟空要認真作戰了。面對弗力札的此時，他使出十倍界王拳，而戰鬥力也會提升十倍。

★使用二十倍界王拳時

戰鬥力推定6千萬（VS弗力札）

他用十倍界王拳卻難以對抗弗力札，只好將界王拳提升到二十倍。儘管以二十倍界王拳放出龜派氣功，仍被弗力札擋下來。

★超級賽亞人

戰鬥力推定1億5千萬（VS弗力札）

根據《七龍珠》的相關書籍所述，變身成超級賽亞人的戰鬥力得以提升五十倍。因此預估此時的悟空，基本戰鬥力是3百萬乘以五十，即1億5千萬。

而變成超級賽亞人時，恐怕無法使用界王拳（儘管在動畫中可以）。如果超級賽亞人可以使出界王拳，那麼在〈生化人篇〉之後許多登場的超級賽亞人們與悟空之間，戰鬥力若沒有出現懸殊的差距，就變得很不自然。

【達爾】

★ 抵達那美克星時

戰鬥力24000（VS吉多拉）

他在地球受了重傷而痊癒，戰鬥力從原本的18000大幅提升後，就輕鬆地收拾掉之前與他實力不相上下的吉多拉。

★ 敗給變身後的尚波之後傷勢復原

戰鬥力推定32000（VS尚波）

遭到尚波變身後的致命一擊，為了得到達爾的龍珠情報，尚波用醫療裝置治療好達爾。再度對峙，戰鬥力已經遠勝尚波了。在地球經歷殊死鬥，戰鬥力上升幅度約為1.3倍（18000→24000），若套用這個增幅的話，他的戰鬥力恐怕高達32000左右。

★ 被勇士特戰隊重創，吃仙豆恢復之後

戰鬥力推定6萬（VS契士）

與利克姆一戰後瀕臨死亡，藉由仙豆復原的他，在與奇紐、契士對峙時，悟空說契士不是達爾打不贏的對手。由此可知，他的戰鬥力肯定超越了契士。事實上，契士透過史考

特看到他的戰鬥力，就宣稱史考特一定壞了。果然之後就被達爾秒殺。

★與弗力札初次對戰

戰鬥力推定45萬（VS弗力札）

變身前的弗力札戰鬥力有53萬。不管達爾知不知道這個數值，他都相信若與悟飯、克林三人聯手，或許打得贏弗力札。在達爾與弗力札比力量時，隨著達爾戰鬥力的提升，奇紐之前送來的新型史考特也跟著爆炸，讓弗力札相當吃驚。

然而達爾跟契士一戰，明明未到垂死邊緣，戰鬥力卻大幅提升，這一點還是個謎。可以猜測或許是打倒奇紐與契士之後，達爾小睡了一下。上次靠仙豆恢復後的戰鬥力，是睡眠不足時的表現，小睡過後的身體便調整到位了。不過這理由有點牽強。

★故意讓克林攻擊之後復原

戰鬥力推定230萬（VS弗力札最終型態）

故意讓克林擊傷的他瀕臨死亡，在丹丹治癒後提升了力量。即便面對最終型態的弗力札仍無法招架，但看達爾如此自信，應該比弗力札第二型態更強一些吧。

第2章　弗力札篇

【比克】

★抵達那美克星時

戰鬥力推定8萬

他藉著龍珠之力來到了那美克星，去找弗力札的路上遇到了快死去的尼爾。尼爾一見到比克就說：「你是怎麼鍛鍊的，力量居然如此強大。」尼爾是那美克星唯一的戰鬥型，戰鬥力有42000，可知比克遠超過這個數字。比克是自願到那美克星的，所以他至少也要有這個數值才行。

★與尼爾同化後，穿著沉重披風時

戰鬥力推定120萬（VS弗力札第一型態）

與尼爾同化，讓他的戰鬥力大躍升。跟戰鬥力超過1百萬的第一型態弗力札對戰，仍略佔上風，因此其戰鬥力至少有120萬。

★與尼爾同化後，脫掉沉重披風與頭巾

戰鬥力推定150萬（VS弗力札第二型態）

與第一型態弗力札對戰，他脫掉了沉重披風與頭巾之後所推測的戰鬥力。過去他與拉帝茲戰鬥，脫掉沉重披風的戰鬥力提升幅度是322↓408，因此預估是這個數值。

■■■ 弗力札陣營 ■■■

【吉多拉】

戰鬥力推定18000

據說與抵達那美克星之前的達爾實力不相上下。

【多多利】

戰鬥力推定22000

以史考特觀測達爾的戰鬥力，尚波說過「比我們的戰鬥力還要高？」這樣的話，因此可以確定多多利跟變身前的尚波，戰鬥力都在24000以下。

【尚波】

★變身前

戰鬥力推定23000

戰鬥力推定28000

尚波變身前的戰鬥力，一定低於24000的達爾。但變身後就能輕鬆打倒達爾了。

後來在弗力札變身時，達爾認為變身帶來的強化「並不會差太遠」，因此，變身型宇宙人的戰鬥力提升頂多就是兩成的增幅吧。

【古魯】

戰鬥力推定5000

勇士特戰隊出現時，克林看見古魯而說出「只有他沒什麼了不起」這句話，此時克林的戰鬥力大約1萬，用他的一半來估算應該是差不多的。不過古魯所使用的超能力，就沒有反映在戰鬥力數值上。

【利克姆・契士・巴特】

戰鬥力推定5萬

奇紐以外的特戰隊成員，沒有特別描述他們戰鬥力的差距（除了古魯之外）。當悟空

打倒利克姆時，奇紐看出悟空戰鬥力大約6萬，而從他的言行舉止來看，可知特戰隊成員都低於6萬。從契士過沒多久就被達爾殺掉來評估，5萬上下大概是較適當的推測值。

【奇紐】

戰鬥力12萬

悟空與奇紐作戰時，契士就說「奇紐隊長的最大戰鬥數值是12萬」。

【弗力札】

★普通型態

戰鬥力53萬（VS尼爾）

跟尼爾作戰時，弗力札自己說了「我的戰鬥力數值是53萬」。光用左手就把戰鬥力42000的尼爾玩弄於股掌之間。

★第一型態

戰鬥力推定120萬（VS達爾）

受到達爾的挑釁，最先展現出來的變身型態。戰鬥外衣被他撐飛，身體也變得巨大，同時說話語氣也會變。這時弗力札自己說過「戰鬥力確實有超過1百萬」。

★第二型態

戰鬥力推定2百萬（VS比克）

變成第二型態之後，讓戰鬥力推斷為150萬的比克也感到他變身後的可怕。再從變身到第一型態的提升率（53萬→1百萬以上）來看，第二型態的戰鬥力增加快兩倍，也沒什麼好奇怪的。

★最終型態

戰鬥力推定6千萬（VS悟空）

擋下悟空全力使出的二十倍界王拳時，他說出「剛才好險」這句話，由此可知最終型態至少釋放出那麼高的戰鬥力。如果悟空能維持二十倍界王拳的狀態，兩人應該會戰得難分難解。

★力量全滿的弗力札

戰鬥力推定1億4千萬（VS超級賽亞人・悟空）

若使出全力的弗力札，身體將無法負擔，因此不能長時間維持。可是當他被變成超級賽亞人的悟空壓制時，力量都不得不開到全滿了。此時的他展現出與超級賽亞人悟空幾乎不相上下的戰鬥力。

【那美克星的年輕人】

戰鬥力3000

由於可以控制氣，戰鬥力就從1000提升到3000。三名年輕人逐一打倒了弗力札的部下們。可是多多利一上場，三人就被秒殺。

【尼爾】

戰鬥力42000

那美克星僅存的唯一戰鬥型，擁有相當高的戰鬥力。看了他的實力之後，弗力札的評論是「來當我的部下吧」。

戰鬥全紀錄（弗力札篇）

〈弗力札篇〉以那美克星為舞台，出現了許多著名的戰鬥場面。逐一檢視之後，我們整理出每場戰鬥從開展到決勝的過程。不屬於對戰形式的單方面攻擊，就省略不提。

【○克林、悟飯×弗力札的兩名手下●】

值得紀念（？）的〈弗力札篇〉首戰，對手是與達爾穿著相同戰鬥服的兩名宇宙人（那時克林等人還不知道弗力札的存在）。由於兩名宇宙人破壞了太空船，因此克林跟悟飯判斷他們是敵人而釋出了氣，一擊打倒了對方。

【○達爾×吉多拉●】

儘管過去兩人實力相等，但達爾在歷經地球上的死鬥而戰鬥力大躍升，甚至學會了控制戰鬥力之後，吉多拉就不是他的對手了。達爾輕鬆閃過吉多拉的偷襲，還從指尖釋放出某種能量（可能是氣之類的）讓吉多拉的身體爆炸。

【○那美克星的年輕人×弗力札的兩名手下●】

正當弗力札一行人攻擊丹丹所在的村子時，三名那美克星年輕人及時趕回村子。弗力

札的手下們看見那美克星人刻意控制的戰鬥力，因而疏忽大意。瞬間提高氣的那美克星人，精采地收拾掉弗力札的手下。

【●那美克星人的年輕人×多多利○】

由於那美克星的穆利長老破壞了史考特，激怒弗力札的部下多多利。他把怒氣發在三名那美克星年輕人身上，一眨眼就殺了他們。

【△悟飯、克林×多多利△】

眼見那美克星的小孩（丹丹）差點被多多利殺死，悟飯怒氣大爆發。他出其不意地踹倒了多多利，救走丹丹。接著克林也加入戰局、帶著悟飯與丹丹逃走。就在多多利要追趕時，克林用太陽拳使之短暫眩目，總算得以脫身。

【○達爾×多多利●】

追丟克林等人的多多利遭到達爾偷襲。儘管多多利釋放出強大的能量波攻擊達爾，達爾卻能輕易繞到多多利的背後加以制伏。明白自己屈居劣勢的多多利，想用情報來活命。但打算趁隙逃走的他，卻被達爾的能量波直接擊中而亡。

【●達爾×尚波○】

達爾碰上了正在搜索那美克星村莊的尚波。尚波所釋放的強烈能量被達爾反彈回去，

儘管達爾一開始佔了上風，但變身的尚波讓情勢大逆轉。達爾被打倒在地還鑽出一個大洞，後來跳入水中躲藏。

【 ○達爾×尚波● 】

利用醫療裝置復原的達爾，搶走龍珠後逃亡，與追上來的尚波再戰。尚波立即變身並全力應戰，卻贏不過戰鬥力大躍升的達爾。達爾猛打尚波的肚子一拳，再放出能量波貫穿他。

【 ○克林、悟飯、達爾×古魯● 】

與勇士特戰隊作戰時，古魯的時間靜止超能力使得克林與悟飯的攻擊失效。後來兩人還被金縛術所困無法動彈，正當古魯要用銳利木頭刺殺兩人的瞬間，達爾以手刀砍下了古魯的頭。

【 ●達爾×利克姆○ 】

達爾對上勇士特戰隊的利克姆，一開始就全力猛攻。利克姆特意承受了這些攻擊，再展現差距懸殊的實力重創達爾。就在利克姆放出絕招「利克姆毀滅槍」時，克林偷襲了利克姆。而悟飯千鈞一髮地救了達爾。

【 ○悟空×利克姆● 】

當悟飯等人命懸一線，悟空登場了，他輕鬆擋下利克姆的「利克姆馬赫攻擊」。在利克姆緊接著使出「利克姆超絕戰技」之時，悟空趁機強力肘擊他的腹部。

【○悟空×契士、巴特●】

悟空與契士、巴特兩人對戰。他輕鬆化解兩人的攻擊。原本兩人的作戰計畫是契士放出必殺技「爆炸球」，等到悟空一閃避，瞬移的巴特再捉住他。但問題是悟空沒有躲開「爆炸球」而是打了回去，又立即繞到巴特身後。接著悟空又閃過兩人攻擊並踹向巴特，再以一記肘擊打倒他。契士則是從悟空面前逃跑。

【△悟空×奇紐△】

逃跑的契士去找了隊長奇紐來相助。悟空看見奇紐真正的實力，而使用了界王拳。此時奇紐卻忽然打傷自己，接著以神奇的能力，跟悟空交換了身體。獲得悟空身體的奇紐，就這樣回到弗力札的太空船上。

【○弗力札×尼爾●】

尼爾以手刀攻擊弗力札的脖子卻完全無效，反而被打斷手臂。甚至全力使出的能量波都碰不到弗力札一根汗毛，慘遭反手一拳擊中倒下。不過，尼爾已經達成原先爭取時間的目的了。

【○達爾×契士●】

瀕死復原的達爾，戰鬥力變得比契士更高。他踹了契士一腳，再以手刀給予腹部致命傷。最後達爾將巨大的能量波打在契士身上消滅了他。

【△克林、悟飯×奇紐（悟空的身體）△】

與悟空交換身體的奇紐，無法自如運用。於是克林跟悟飯並肩作戰，對他展開攻擊。悟飯擋下了奇紐放出的能量波，克林則與奇紐打得難分上下。

【○達爾、悟空×奇紐（悟空的身體）●】

看見克林兩人久攻不下，達爾加入戰局。達爾毫不留情地連續攻擊，將奇紐打倒在地。正當達爾打算解決他時，奇紐又使出換身，此時悟空趁隙而入，奇紐與悟空重回自己體內。奇紐接著又想與達爾交換身體，可是竟換到悟空扔出去的青蛙體內了。

【△達爾、悟飯、克林×弗力札△】

長生不老的美夢被打碎，弗力札對達爾等人怒氣大爆發，可是達爾卻擋下了弗力札的攻擊。兩人的戰鬥力都飆升，導致弗力札的史考特爆炸。

很有自信的達爾，要弗力札快點變身。接受挑釁的弗力札變身成第一型態後，用頭上尖銳的角貫穿了克林的腹部。悟飯見狀怒不可遏，朝他展開一連串凌厲的攻擊，但弗力札

只是略感疼痛，即使遭到達爾奇襲，也完全不受影響。

他靠著難以想像的強大力量，讓悟飯與達爾無力招架。正當他玩弄著悟飯，被丹丹治癒的克林，用氣円斬成功砍下了弗力札的尾巴，接著以太陽拳閃盲他的雙眼。而丹丹趁機幫悟飯療傷。

【●比克×弗力札○】

比克來到弗力札面前，宣布要獨自迎戰。他與弗力札打起來略佔上風，可是弗力札根本沒有盡全力。他使出驚人的反擊，把比克打倒在地。而比克立即站起來，脫下身上的沉重披風與頭巾。原來比克剛才也沒有展現全力，悟飯因此深信比克會獲勝。

正當比克擺出攻擊姿態時，弗力札也變身至第二型態了。他在上一階段所受的傷害跟著恢復，戰鬥力更是大幅度提高。他高速連續放出能量波。千鈞一髮之際，拚死彈回悟飯攻擊的弗力札，徹底明白賽亞人的危險跟潛力。於是，他變身成最終型態了。

見比克陷入危機，悟飯用盡全力發射了能量波。千鈞一髮之際，拚死彈回悟飯攻擊的弗力札，徹底明白賽亞人的危險跟潛力。於是，他變身成最終型態了。

【●達爾×弗力札○】

故意讓自己瀕死的達爾，被治療後又提升了力量。他看得見弗力札最終型態的快速動作，以為自己就是超級賽亞人。可是，當弗力札再加快速度，達爾就無法擊中目標了。

就連達爾拚命使出的能量波，都被弗力札輕鬆地一腳踢開。達爾失去戰意之後，弗力札便對他痛下殺手。最後，他被高速能量波貫穿了胸膛而喪命。

【○悟空×弗力札●】

在萬眾期待下登場的悟空，以手掌輕鬆擋回弗力札最終型態所放出的能量波。接著兩人進入觀察彼此的前哨戰，一近一退地交替攻防。各自熱身完畢之後，兩人便認真起來。

這時弗力札似乎還遊刃有餘，保證不用雙手，但當悟空佔了上風，他就不守信用地以拳頭反擊。

「我只要使出百分之五十的本事，就能把你變成宇宙的垃圾。」弗力札的這句話並不是吹牛。

一旦他展現出隱藏的實力，悟空也逐漸屈居下風。然而悟空將界王拳提高到二十倍，所發出的龜派氣功，也被弗力札擋下來了。被激怒的弗力札開始猛烈回擊，遍體鱗傷的悟空使出最後絕招，決定要集氣出巨大的元氣彈。在比克、克林、悟飯的協助下，這個元氣彈直接擊中弗力札，也順利擊倒了他。可是，弗力札仍然活著。

因而發狂的弗力札，以一記能量波貫穿了比克胸口，又把克林炸死。就在這個時候，悟空的身體產生了變化，覺醒成為超級賽亞人。

悟空以壓倒性的力量將弗力札逼至死路，而弗力札則決定消滅整個星球。在距離星球爆炸只剩五分鐘之時，弗力札總算使出了百分之百的力量。

不過悟空比耗盡全力的弗力札更強，因此他勸逐漸力竭的弗力札別再戰了。可是弗力札斷然拒絕，在半瘋狂的狀態下使出類似氣円斬的招式。然而，不但打不倒悟空，還誤把自己砍成兩半。

垂死掙扎的弗力札竟難看地求饒，悟空基於同情分了點氣給他，他卻反用能量波攻向悟空。悟空只好用更巨大的能量波回擊，打飛了弗力札讓他消失。

第3章
生化人篇

儘管弗力札好不容易才復活……

那美克星激戰結束的一年後，當初被悟空所打敗的弗力札，忽然來到地球，而且還帶著他的父親克魯德大王。

漫畫雖然沒有提到弗力札如何復活的事蹟，但動畫裡卻有描述。那美克星爆炸之後，在宇宙空間中徘徊的弗力札被克魯德大王所救。經過生命維持裝置的治療之後，遭到破壞的身體變成改造人，獲得前所未有的力量。他對悟空滿腔怨恨，復活那一刻就告訴父親要來侵略地球。

他強大到人還在宇宙間，地球的Ｚ戰士們就已經察覺到了。可靠的悟空還沒回來，Ｚ戰士們似乎無人與之匹敵。那美克星的慘劇要重演了嗎？擔憂之際，突然出現一名神祕少年（就是特南克斯），秒殺了弗力札和他父親。而且他的外表，是除了悟空之外沒人做得到的超級賽亞人變身狀態。

悟空辛辛苦苦才進化成功的超級賽亞人，特南克斯輕鬆達成，這點固然令人震驚，但前不久的大魔王竟被迅速滅掉，肯定更讓許多讀者目瞪口呆吧。這顯示了接下來在〈生化人篇〉登場的，將是弗力札等流無法比擬的強敵。

在〈生化人篇〉，有悟空等人及塞魯多次提升能力的場景。如果〈弗力札篇〉裡的弗力札擁有1百萬以上的戰鬥力，那麼〈生化人篇〉中的悟空等人，擁有一億甚至十億戰鬥力也不足為奇。由於〈弗力札篇〉有將戰鬥力數據化的史考特，〈生化人篇〉沒有讓人十分惋惜（恐怕有也會報銷）。

在擊退弗力札之後，特南克斯說出了關於生化人的威脅。

至於弗力札的父親克魯德大王，戰鬥力似乎比弗力札稍弱一點。此外，克魯德大王所執著的不是自己最強，而是自己這一族最強，他的價值觀就跟弗力札不太一樣。克魯德大王與弗力札因為長得很像，應該是親生父子沒錯，那麼弗力札也有媽媽吧？如果真的有，還滿想看一看呢。

來自絕望世界的特南克斯

許多人都知道，特南克斯正是布馬與達爾的兒子。在〈生化人篇〉裡，他從二十年後的世界搭乘布馬打造的時光機來到本篇的時空。他所處的未來，已被前紅領巾軍的科學家蓋洛博士打造出來的生化人17號及18號所毀壞，達爾及悟飯等戰士也全被殺害，整個世界僅存數萬人口，變得一片死寂。

由於悟空心臟病發，似乎在對戰生化人之前就死了。而特南克斯還存活的熟人，只剩下與戰鬥無關的龜仙人、烏龍、普亞路、琪琪、牛魔王跟布馬等六人。

或許是因為苟活在殘酷的環境，特南克斯的個性既認真又體貼，跟愛嘲諷又極自信的父親，與樂觀主義的母親都不像。而且年幼就失去了父親的他，看見達爾時，似乎對於父親是一個怎樣的人很感興趣。

一開始達爾才不管他是不是自己的兒子，一副擋到他路就要殺的態度，讓特南克斯有點失望，但後來與生化人作戰，達爾也慢慢萌生了一絲父愛。想到這個部分再來閱讀原著，又能發現另一層樂趣呢。

特南克斯的實力與目的

那麼，特南克斯的實力與目的到底是什麼？

首先關於實力。特南克斯十三歲成為悟飯的徒弟，一年後，悟飯被生化人所殺，也讓他覺醒為超級賽亞人，隨後又修練了四年。此時的他應該已超過弗力札的等級。從情節可知，來到現代與悟空攜手合作的他，似乎跟悟空一樣強。而達爾還沒成為超級賽亞人。因此特南克斯的實力或許在達爾之上，但略遜於悟空。

其次是目的。他想創造一個「沒有生化人的世界」。由於故事設定的未來跟現在是平行時空，即使過去發生變化，未來也不會更動。對於生活在絕望世界的特南克斯而言，夥伴們在另一個時空平安活著，或許就是他撐下去的動力吧。

另一個目的，是尋找生化人的弱點。在生化人尚未出現、悟空等夥伴都還活著的世界，特南克斯自然認為他們應有辦法解決。而且大不了，就把可能勝過生化人的悟空等人，都帶到未來去。

強大的技能「瞬間移動」

在特南克斯打倒弗力札之後，悟空才遲遲抵達地球。那時他已學會超方便的技能，即「瞬間移動」。無論距離多遠，只要感受到相識之人的氣，就能瞬間移動過去。除了單純移動之外，也能發揮在戰鬥中，例如瞬間移動後擊出龜派氣功，從戰場上救出同伴等，從〈生化人篇〉起，便頻繁地被運用。而且不只同一空間，還能跨越次元，移動到彼世或界王界，甚至他碰到的人都能一起移動，簡直就是超犯規的能力。

而剛開始使用時，悟空都會以手指摸額頭來集中精神。後來與塞魯一戰，使出瞬間移動加上龜派氣功時，就沒有這個預備動作。看來只要精神可以集中，無論用什麼姿勢都能辦到。

回地球途中的悟空認識了亞德拉特星人並建立了好交情，還向他們學習瞬間移動。為了能夠變強，溝通能力也是個重要的因素。這點恐怕達爾就做不到了。

賽亞人最大的弱點是生病？

搭時光機而來的特南克斯說，在未來世界的悟空很早就死於心臟病。宇宙最強的超級賽亞人，竟然不是死於戰鬥，而是疾病，聽起來真的很諷刺。

然而悟空是如何染病？提示是「唯獨悟空生病」跟「發病時沒有特效藥」，從這兩點看來，恐怕是逃離那美克星之後，他在宇宙流浪時感染的機率最高。由於是病毒感染，未來世界除了悟空似乎也沒人罹患心臟病，說不定那種病毒只對純正的賽亞人有影響。而且病情很快惡化（漫畫中悟空與19號戰鬥時發病，沒多久就病危），因此可能來不及收集龍珠治病吧。

儘管賽亞人過於強大而幾乎沒有弱點，仍敵不過疾病。想及這一點，為了殺悟空而不斷創造生化人的蓋洛博士，不如研發針對賽亞人的病毒還比較快。

把悟空當攻擊目標的生化人

經過三年，生化人19號、20號終於出現了。儘管是發動奇襲，但生化人能一招踢倒亞姆，面對悟空仍露出不可一世的笑容。而開局的對戰，便是略胖的19號與最厲害的悟空。

即使變成超級賽亞人的悟空壓制了19號，不過20號似乎勝券在握。戰鬥中途，心臟病惡化的悟空，解除了超級賽亞人的狀態而敗北，算是19號獲勝。

這裡來探討一下生化人19號與20號的能力。

這兩位生化人最大的特徵，是吸收對手的氣，變成自己的能量。戰鬥力會隨氣的強弱而提升，能夠輕易變強。吸收能量的途徑有兩種，一是以手掌接觸對方，二是把能量波吸進手掌的洞裡。尤其是後者，對以龜派氣功等招式作為戰鬥主力的悟空等人而言，是很棘手的能力。由於遠距離發招施展不開，只能近身攻擊，但如此一來，又害怕被對方的手掌碰觸。

而且生化人跟悟空等人不同，不會「精力用竭」。無論動作如何激烈，除非被破壞，都不會因體力減少導致戰鬥力降低。長時間戰鬥，對生化人更有利——只是19號與20號，應該都有能源用盡之時。為了向悟空復仇的蓋洛博士，費盡苦心想出來的戰略大致如下：

① **吸取能量加以牽制，讓戰局成為持久戰。**

② **趁疲倦的悟空沒有防備，吸收更多的能量。**

③ **搶奪悟空的戰鬥力，獲勝。**

若在悟空歷經那美克星一役之前，這些方法肯定會贏。應該說，大家甚至希望他們能打贏達爾跟那霸。說不定打倒悟空之後，蓋洛博士就會出來拯救世界。縱使是弗力札來襲，憑16號或17號也能打倒他吧，而書名可能就要改成《龍珠蓋洛》了。

由於偵察機器人經常監視著悟空，即便達爾等人出現，蓋洛博士仍深信己方能勝利。

然而他唯一犯的錯誤，就是沒發現超級賽亞人的存在。

一擊打倒19號的超級賽亞人達爾

心臟病發作的悟空，陷入了空前的危機。此時拯救他的人，是悟空的勁敵達爾。達爾一登場，一如往常充滿自信，而他的自信是有理由的，因為他也能變成超級賽亞人了。悟空是擁有安定而純粹的心，再加上對弗力札的怒氣而覺醒；但達爾卻是擁有純粹邪惡的心，再加上對自己的強烈怒火才變成超級賽亞人。這兩者的條件簡直南轅北轍。

超級賽亞人化的達爾，把19號玩弄於股掌之間，為了打探吸收能源的方式，甚至特地讓他們吸收自己的能量，而這個行為大概也是想了解超級賽亞人的極限。

達爾始終打壓著19號，最後用新必殺技「大爆炸攻擊」獲勝。震驚的20號似乎認為他們不可能會輸，然而一旦變成超級賽亞人，戰鬥力就會激增數十倍（一說為五十倍）。這對不知其存在的蓋洛博士而言，是一大失策。

比克才是最好的績優股？

19號被達爾破壞，倉皇的20號想逃回研究所，卻必須與比克一對一決勝負。儘管比克的能量被20號吸收，仍把他痛扁了一頓，最後用手刀毀其手臂。不禁讓人覺得，生化人或許沒有那麼強？但事實上，19號與20號並不弱。

首先來推測19號與20號的戰鬥力。不知道有超級賽亞人的他們，採集了來到地球的弗力札父子之細胞，即可知其戰鬥力有1億以上的存在（比弗力札在那美克星的最終型態更強）。其次，雖然悟空因心臟病發而解除了超級賽亞人的型態，但從19號一開始與他戰得難分難解來看，至少有悟空的一半。

成為超級賽亞人的悟空，在〈弗力札篇〉已推測有1億5千萬（但在生化人出現之前，還經過了三年修練，應該會更高），所以一半大概是7500萬。光是這樣，也是個驚人的數字了。與比克作戰的20號，戰鬥力應該跟19號相等或再高一點，因此估算是7500萬以上。而20號又吸收了達爾的能量波，說不定已高達1億左右。

至於比克的戰鬥力。由於他壓制了20號，因此戰鬥力肯定在7500萬之上。在〈弗力札篇〉，他與尼爾同化之後最高數值應有150萬，只過了四年，卻提升了超過五十倍

的戰鬥力。沒有像超級賽亞人或界王拳的瞬間提升，光以一般狀態就強化到這個地步，實在可怕。

那麼，比克是如何大躍進的？在〈弗力札篇〉之後、生化人出現之前，比克跟悟空、悟飯一起修行，或許他與悟空過招的同時，提升了戰鬥力。然而，未免也進步太多了。可能與動畫〈卡里克二世篇〉的魔凶星接近地球有關也說不定。

在魔凶星最接近地球時，魔族的戰鬥力似乎會成長數十倍，這麼一來，比克何以強大也在可理解的範圍內。可是魔凶星已被破壞，很難說這是主因。或許，比克就是因為與悟空的修練相當紮實而成果豐碩，這樣的推測應該比較適當。

特南克斯所改變的過去

達爾與19號對戰過後，特南克斯才抵達。在先前的戰場，特南克斯發現未來不曾出現過的19號的頭部。原來，19號與20號並沒有出現在未來，一開始就只有17號與18號而已。

這似乎是因為特南克斯來到本篇世界而引起了改變。特南克斯改變的過去整理如下：

★打倒了來到地球的弗力札──本來是悟空的任務。

★警告有生化人將來襲──本來生化人是忽然冒出來的。

★把心臟病的藥拿給悟空──本來悟空會死。

還有進入精神時光屋跟達爾一起修練，不過這跟塞魯有關，所以先不提。關於生化人，兩個世界的差異處如下：

★本篇世界裡，17、18號擁有較為接近人類的感情。

★未來世界不曾出現生化人19號、20號。

★本篇世界的17、18號，比未來世界裡的還強。

★未來世界不曾出現16號。

首先來看看未來世界沒有出現19號與20號，是不是與悟空沒有打倒弗力札相關？在地球與弗力札作戰的話，悟空應該會變成超級賽亞人，而蓋洛博士見狀也會判斷19號與20號打不贏他。於是打算跳過19號、20號，直接啟動17號與18號。但就像漫畫裡發生的那樣，博士被他們倆所殺。由於19號對蓋洛博士忠心耿耿，大概也會被破壞。或許是他躲起來了，但在未來世界的17與18號個性凶殘，不可能放過他。

其次是17號與18號。延續之前的推測，從弗力札來襲起，蓋洛博士應是花了三年時間調整17與18號。能源永續型的17與18號，似乎是因為力量太強而無法控制，因此蓋洛博士才將力量控制在足以勝過悟空的程度，性情也就更加邪惡冷酷。

最後是16號。推測這可能跟悟空的生存有關。不包括塞魯的話，最強的生化人是16號，但他除了殺死悟空這個指令之外，沒有輸入任何程式，其他命令都不會遵從。在未來世界，悟空因病而死，所以無用的16號，應該就被蓋洛博士棄置。

截至目前為止，都是透過特南克斯的行動來推測。漫畫中也提過其他因素，其中之一

就是塞魯的出現。有特南克斯的未來世界沒有塞魯（他是從另一個未來世界回到過去），只有17號與18號，因此在本篇世界中，第三勢力的塞魯一現身，就引發了劇烈改變，如此推測也是成立的。

另一個原因，可能就出在悟空身上。漫畫中界王曾說「悟空本人會招來災禍」，如果這是事實，那麼就是活下來的悟空才會喚來塞魯。然而悟空為何沒死呢，就是因為特南克斯帶來心臟病的特效藥。因此，從未來世界去改變本篇世界的歷史，終究都是特南克斯所做的事。

蓋洛博士創造生化人的緣由

想對悟空復仇而活下來的蓋洛博士，最後製造出比超級賽亞人還強的生化人。布馬的爸爸布里夫說過，如果他把才能用在對的方向就好了。而且，連布馬都認同他是天才等級。我們就來試著解開蓋洛博士的生化人開發史：

【1號到7號】

製造1號到7號的目的，不是殺死悟空，而是為紅領巾軍提供最強的士兵。但都發生了問題故廢棄不用。

【8號】

漫畫中第一次登場的生化人，是悟空與紅領巾軍作戰時的8號。儘管8號的力量凌駕兒時的悟空，但心地善良而跟悟空成為好朋友，最後幫助悟空毀掉紅領巾軍。此後，就在馬斯魯塔附近的金格村跟村民生活在一起。當然，他對於蓋洛博士而言是個失敗之作。

【9號到15號】

紅領巾軍垮台後，蓋洛博士為了殺死悟空而不斷開發生化人。從9號到15號似乎發生

了某些問題，不過據說13、14、15號的完成度相當高（關於13到15號容後討論）。

【16號】

不像8號那樣以人類為改造基礎，而是完全機械式生化人。16號的戰鬥力在生化人裡是最高的，殺死悟空的設定也正常運作，但對蓋洛博士而言也是失敗作品。推測可能是他拒絕殺死悟空之外的其他命令，但這點無法定論。儘管16號表明自己是悟空的敵人，卻不做無謂的戰鬥或多傷人命，也擁有愛護地球大自然與動物們的心。

【17號、18號】

17號與18號是以人類為基礎，進行有機體等級的改造，僅保留最低限度的機械化。至於創造出來，是不是為了與塞魯融合，目前還無法確定。

兩人原是雙胞姊弟，還是有名的不良少年少女，被正在找實驗材料的蓋洛博士所綁架。製造17號時重視的是力量，但不聽從博士的命令，而被視為失敗之作。以此為基礎，18號似乎比17號更能抑制力量，但同樣也不聽命令。因此兩人都被蓋洛博士重新調整。另外，兩人也都擁有永久式能源爐，不像悟空等人會精力衰退而降低戰鬥力。

【19號、20號】

以17、18號的失敗為借鏡，19號被製作成能量吸收式，而且整體結構一如16號，是完

全機械式。儘管戰鬥力不及17、18號，卻能忠實遵守蓋洛博士的命令，對博士而言，總算是完成了一件成功的作品。

而19號也擁有改造技術與能力，以蓋洛博士本人為基礎，改造出20號。20號同樣是能源吸收式，而且戰鬥力比19號更強。

【塞魯】

塞魯也是蓋洛博士製造的生化人之一。但他與其他生化人不同，是以生物科技合成多位格鬥家細胞而產生。基礎細胞包括了在地球大戰時的達爾、悟空跟比克；抵達地球時的弗力札與克魯德大王，再加上其他數種生物細胞等。他能夠使出與細胞主人相同的招式，如龜派氣功等，也擁有比克的再生能力。

要完成塞魯實在過於耗時，因此並非蓋洛博士親自完成，而是由電腦持續進行實驗才製作成功。實際上，在本篇世界中仍在進行的塞魯研究，直到〈生化人篇〉的二十四年之後才完成。因此這個世界想變成完全體的塞魯，其實來自與特南克斯不同的另一個未來，而本篇世界的塞魯，則被克林以及特南克斯所破壞。

包括塞魯在內，蓋洛博士開發了二十一具生化人。耗費的時間相當長，僅從紅領巾軍

垮台算起，創造 8 號到 20 號共花費了十七年。失去了紅領巾軍這個贊助者之後，可能是販賣自己的研究成果，來支付製造生化人的花費吧。光是這份執念也夠令人害怕了。

夢幻生化人13號、14號跟15號

漫畫中廢棄的13號、14號、15號，於電影版《七龍珠Z：極限之戰！三大超級賽亞人》登場。電影版的劇情概要是：遭到17、18號殺害的蓋洛博士，其電腦繼續運轉，而完成了被遺棄的13、14、15號。這三具生化人繼承了博士的遺志，仍打算殺害悟空。對照漫畫的時間線，大概是在蓋洛博士死後到塞魯出場之前所發生的事。但那時悟空正心臟病發，不太能戰鬥，所以將這部電影版視為平行時空會比較好。

雖然漫畫中提過這三具生化人的完成度很高，但實力究竟如何？首先，他們與16號一樣，都是配置永久能源爐的完全機械式生化人。只是在性格與情感上大相徑庭，不像16號那樣愛護大自然與生物，而是冷酷的殺人機器。再者是戰鬥力，三人最後都被打倒，而當時的戰鬥結果如下：

【13號】與悟空打得平分秋色，但還是被打倒。

【14號】與來自未來的特南克斯激烈戰鬥，最後被打倒。

【15號】與達爾打得平分秋色，但還是被打倒。

從當時悟空等人的強度來判斷，最強的似乎是13號。而且13號也最特殊，能吸收被破壞的14號與15號，以「變身13號」復活。他展現了一腳就能踢開特南克斯或比克的強大實力，但仍被吸收了元氣彈的超級賽亞人悟空所打倒。此外，可以吸收其他生化人來看，他可說是塞魯的原型。

即使都被打倒，仍然很強大的三人為何是失敗之作？如果他們是塞魯的原型，應該是達爾攻擊地球時所製造的。在那個時間點，他們可以輕鬆打倒悟空等人。因此，他們是不是也跟17號一樣，不聽蓋洛博士的命令？無論生化人實力多強或可以確實殺害悟空，只要不聽命，就是失敗之作嗎？若真是如此，只能說蓋洛博士是個完美主義者吧。

生化人17號與18號—17號真正的力量

由蓋洛博士啟動的17與18號，把等同生父的蓋洛博士殺害。後來，18號打倒變身超級賽亞人的達爾，17號則跟同化了神的比克戰得不相上下，便足以理解兩人都擁有驚人的戰鬥力，不過在〈生化人篇〉裡，他們的戰鬥也只有如此，過沒多久就被塞魯吸收了。因此在漫畫中，算是用來襯托塞魯的強大。

但是動畫《七龍珠GT》裡，17號就搖身一變成為足以凌駕塞魯的生化人了。被視為失敗之作，是因為他擁有超越塞魯的力量，卻無法完全捨棄人類的感情。在《GT》裡，由蓋洛博士與繆博士共同開發的「新17號」登場，被視為引出17號潛力的關鍵人物。

劇中，與新17號合體的17號，激發出了所有潛能，變成「超級17號」，面對超級賽亞人之最終型態——超級賽亞人4的悟空，居然有辦法將之逼到走投無路。

雖然漫畫中有不少關於悟飯潛力很高的描述，但真正潛力最高的應該是17號。

蓋洛博士所留下的最終兵器「塞魯」

16號、17號、18號三具強大的生化人一出現，達爾、特南克斯及比克就被他們打敗。

正當讀者擔心生化人與Z戰士們接下來的戰況時，更強大的塞魯登場了。塞魯的目的是吸收17號與18號，於是發展成塞魯VS生化人（16號、17號、18號）VS Z戰士們三方陣營。

蓋洛博士所製造的生化人中，塞魯的戰鬥力最高（在此先不管電影版的超級17號）。

如前所述，他是以悟空、達爾、比克、弗力札的細胞為基礎，不只他們的招式，連特殊能力都繼承了。由於吸收了17號與18號，而從第一型態變成第二型態，最後進化成第三型態的完全體，更是大幅提升了力量。那麼，我們來看看塞魯的能力：

① 可以使用原細胞主人的招式。
② 再生能力。
③ 可以控制氣。
④ 吸收活體能量來提升戰鬥力。
⑤ 吸收17號、18號來提升戰鬥力。

關於①。在漫畫他使用了龜派氣功跟太陽拳，在動畫裡甚至還用了比克的魔貫光殺砲、達爾的吉力克砲、天津飯的四身之拳、克林的氣円斬等。此外，使用四身之拳時，每分身只剩四分之一力量這個缺點消失了，很可能是塞魯可以調整招式或能力的緣故。

關於②。這原是比克的再生能力。使用過後體力下降與比克相同，但只要頭部裡的核還在，就能再生無數次，顯示出他的再生能力強於比克。此外，他與悟空戰鬥時，頭部被打爆卻也再生了，由此推測核在體內可以自由移動。想打倒他，必須整個人消滅掉才行。

關於③。跟其他生化人不同，大概是因為塞魯是生物科技下所誕生的某種「生物」吧。要控制氣，必須修練，或許這也是從悟空等人的細胞中獲取修練情報的關係。

因此，屬於塞魯自己的能力，就是跟增加戰鬥力有關的④和⑤。

關於④。塞魯與19號、20號一樣，都是能量吸收式的生化人，不同之處在於塞魯吸收的是生物的整個身體。這樣吸收轉換成能源是否較有效率，則無從得知。

此外，19號與20號能夠透過手掌來吸收能量，塞魯卻不行。由於吸收方式受限，因此塞魯需要攻擊普通人類，他僅花了四天，就吸收掉數十萬人。不過全世界的人口以億起跳，也不是太大的數目。倘若他把全部的人類都吸收掉，似乎就能跟完成體一樣強。但人口減少那麼多，也會被Ｚ戰士發現的。所以，才會現身在17號等人面前。

關於⑤。可說是塞魯的最大特徵了。吸收一般能量，只能提升一點戰鬥力，但他一吸收完17號與18號，連外表都改變了，戰鬥力也大幅增加。而個性方面，第二型態似乎比較好戰，第三型態則變得冷靜沉著；果真是完成了生物的進化。

塞魯不像悟空等人那樣修練，只是收集了能量，就獲得頂級的戰鬥力。蓋洛博士明白要完成塞魯非常耗時，因此就交給電腦。如果他有幸看到塞魯的完成體，會有什麼反應呢？連16號都害怕的蓋洛博士，說不定也會認為塞魯是失敗之作，畢竟再怎麼想，塞魯都不像會聽從蓋洛博士命令的樣子。

緊急停止遙控器能拯救未來？

克林與特南克斯在蓋洛博士的研究所，發現了生化人的設計圖。布馬參考了這份設計圖，製作出能夠停止17號與18號的遙控器。

以人類為基礎來改造、幾乎是有機體的17號與18號，機械只佔了少部分。只要調查是哪些機械，似乎就能完成遙控器了。所以，說不定認為17號與18號很棘手的蓋洛博士，也是因為想緊急停止他們，才會加入機械部分。

本來大家計畫利用這個緊急停止遙控器，關掉17號與18號，再加以破壞，來阻止塞魯的進化。可是18號讓克林下不了手，甚至還弄壞了遙控器。布馬與布里夫博士辛苦做出來的東西，因克林而毀於一旦。大家應該要生他的氣，但故意讓塞魯變成完全體的達爾，更令比克等人氣憤。

那麼，在漫畫中沒有發揮作用的遙控器，很有可能在其他世界裡活躍（？）──即塞魯所在的未來世界（與特南克斯所在的未來不同）。

在那個時空，特南克斯用某種方法打倒了17號與18號，後來塞魯殺了特南克斯，搶走他的時光機來到本篇的世界。這裡的疑點是，打敗17號與18號的特南克斯，竟會被第一型

態的塞魯殺死。此時的塞魯即使吸收了全部的生物能量，仍比17號弱（畢竟那時的總人口數才幾萬），因此很有可能，特南克斯是用對決以外的方式，才勝過17號與18號。

此時，布馬所製造的緊急停止遙控器就登場了。接下來的敘述較為複雜，我們把被殺害的特南克斯以「特南克斯（殺）」表示，推測如下：

① 特南克斯（殺）回到過去，用緊急停止遙控器打倒了17號與18號。

② 特南克斯（殺）又回到未來，用遙控器打倒17號與18號。

③ 在特南克斯（殺）的未來世界成形的塞魯，殺掉了特南克斯（殺），用時光機回到過去，也就是本篇世界。

換句話說〈生化人篇〉，是由漫畫中的本篇世界、特南克斯的未來世界、塞魯的未來世界等三個平行時空交錯形成。說不定，還有用更超展開的方式，來打倒生化人的世界。

相反的，也有被塞魯或生化人消滅的世界。然而這三個世界，最後都順利躲過了生化人的威脅：

【漫畫中的本篇世界】悟飯打倒塞魯。

【特南克斯的未來世界】特南克斯打倒了17號、18號以及塞魯。

【塞魯的世界】17號、18號被特南克斯（殺）打倒，由於塞魯搭乘時光機回到漫畫的本篇世界，因此生化人都不在了。

雖然在漫畫的本篇世界，布馬的努力化成泡影，但很可能拯救了其他世界。以結果來說，或許她就是救世主呢。

不睦的父子藉由精神時光屋改善關係?

比克與16號的奮鬥都付之一炬，塞魯終究進化成第二型態。於是悟空告訴達爾、悟飯、特南克斯，神的宮殿裡有間精神時光屋，在裡面一天可以完成一年份的修行，因此達爾也很贊成進去。先是達爾跟特南克斯，接著是悟空與悟飯，兩組都是父子一起鍛鍊。關於精神時光屋，概述如下：

① **現實世界的一天，在精神時光屋裡面會變成一年。**
② **溫度很高、空氣稀薄、重力也很大。**
③ **備有睡覺的地方跟食物。**
④ **除了做為據點的精神時光屋，其他地方都被白色所覆蓋。**
⑤ **精神時光屋裡的世界，跟地球差不多寬闊。**

少年悟空也曾在精神時光屋裡修行過，當時的他待不到一個月（現實世界中兩小時不到）。除了修行之外，沒有其他事可做。連唯一的樂趣「吃飯」，也只有不明液體可以

吃，環境相當嚴苛。

跟感情深厚的悟空、悟飯父子不同，達爾與特南克斯此時連和睦相處都稱不上。一開始特南克斯看到精神時光屋時，心中嘀咕著「要在這種地方跟爸爸過一年……」，比起修行，要跟達爾一起住肯定壓力更大。

整整一年的父子修練就此開始。漫畫中沒有明確描繪他們做了哪些事，而達爾也沒有告訴特南克斯，自己已經超越「超級賽亞人」。果然，兩人都沒有像樣的對話，只是拚命修行罷了——能夠這樣忍耐一年的特南克斯，大概也擁有不同凡響的精神力吧。

但修行過後，看得出兩人關係有了些許變化。此前，特南克斯明明很討厭達爾，後來卻會替達爾著想，很能掌握他的個性。看來特南克斯在裡頭除了變強，也理解了達爾的性格，學會如何與之相處吧。至於達爾雖然依舊不太友善，但當特南克斯被塞魯殺死時，他卻氣得失去理智，由此看來，達爾也似乎不知不覺對其萌生了愛護之情。特南克斯成長的過程沒見過父親，同樣的，達爾本人也因為賽亞人王子這個身分而無法體會親子之情。這樣的兩人在嚴苛的環境中相處，彼此的羈絆肯定也加深了許多。

關於賽亞人的頭髮

達爾與特南克斯從精神時光屋出來時，揭露了一項賽亞人令人震驚的能力，那就是賽亞人的頭髮居然在出生時就定型了，頭髮不會變長，當然也不會禿頭。

他們在出生時就被決定是下級戰士或菁英，甚至連髮型都是固定的。回想過去的達爾或悟空小時候，髮型果真都非常一致。也就是說，那霸是天生的禿頭，如果他活下來而且還跟龍珠求到長生不老的話，他就永遠是禿頭。不得不說，這真是個令人哀傷的事實啊——不對，說不定他也能找到那美克星的龍珠，同時要求長生不死跟頭髮。

此外，觀察達爾跟悟空的父親，髮型似乎也會遺傳。所以，那霸父親是禿頭的可能性也很高。人類也會遺傳頭髮，但賽亞人的遺傳更深遠。不過悟空的哥哥拉帝茲，雖然髮型跟悟空或父親巴達克很像，卻更長一些。可能是被母親的遺傳所影響。這點也只能請被父親影響的那霸節哀了，不過他好像不太在意。現在就來檢視一下父母的基因，那一邊比較強吧。

★悟空➡父親（巴達克）

★悟飯➡父親（悟空）

★悟天➡父親（悟空）

★小潘➡父親（悟飯）

★拉帝茲➡（母親？）

★達爾➡父親（達爾王）

★特南克斯➡母親（布馬）

★布拉➡母親（布馬）

整理下來，父親的基因比較強烈，但也會受到母親的影響。對女孩子來說，這可是攸關生死的大事。如果布拉的髮型跟達爾一樣的話，整個氣質似乎就會變得很龐克。

而在賽亞人的故鄉達爾行星上，孩子出生似乎也會分成男女。雖然不確定是以什麼理由結為夫婦，不過既然是戰鬥民族，比起髮型，戰鬥力恐怕更重要。由於達爾行星在達爾幼年時就毀滅，但如果沒有毀滅，長大成人的達爾肯定會超受歡迎。畢竟他可是個王子。

而那霸的戰鬥力也還算不錯，說不定會有一兩個未婚妻，反正也不是看外表來擇偶。

只是，達爾曾多次說布馬是「沒水準的女人」，看來他喜歡的似乎是賢淑型。但畢竟是戰鬥民族超級賽亞人，很難想像會出現賢淑型的女子。悟空的孫子小潘或達爾的女兒布拉，也都有強勢的一面，比起賽亞人男性，女性應該有過之而無不及。萬一夫妻發生爭執，肯定會毀壞屋子，直到其中一方倒下，成為壯烈的地獄戰場。

回到頭髮的話題。賽亞人的髮型雖然出生就固定了，不過可以剪短。悟空曾被敵人剪斷過頭髮，在動畫《七龍珠GT》裡也能見到短髮的達爾。放著不管的話，會恢復成原來的髮型，想維持短髮就必須定期修剪。而且，只有純正的超級賽亞人不會改變髮型，悟飯或特南克斯等混血兒才會變長。在地球上，髮型可是戀愛的關鍵，沒有一出生就被定型的頭髮，特南克斯等人想必暗自慶幸著。

「塞魯遊戲」的目的

在精神時光屋修行後，達爾超越了超級賽亞人，勝過了第二型態的塞魯，可是有壞習慣的他，卻想幫助塞魯進化為最終型態的完全體。這時，比克在神的宮殿喃喃說著「要他負責」，但根本無法負責的達爾後來被塞魯打敗，特南克斯也因為彼此的力量有所差距而絕望，承認自己敗北。

可是，達爾等人居然在短時間內力量大躍升，讓塞魯相當疑惑，便問特南克斯還能不能更強。獲得肯定回覆的塞魯，於是宣布要舉辦天下第一武道大會，即所謂的「塞魯遊戲」。甚至還跑到電視台，以十天後地球的命運為賭注，募集願意跟自己作戰的戰士。

若繼續戰鬥下去，完全體的塞魯打倒了超級賽亞人第二型態的特南克斯跟達爾，應該也能擊敗正在修行的悟空與悟飯，乃至於毀滅整個地球。那為什麼還要舉辦塞魯遊戲？漫畫中塞魯的理由如下：

① 想確認完全體有多強大。
② 透過戰鬥來展現自己的力量。

③ **打發無聊時間的娛樂。**

④ **讓全世界陷入恐慌，想看人類因恐懼而發抖的表情。**

確實是很有塞魯風格的答案，讓人想起從前的達爾或弗力札呢。①、②那樣想確定自己有多強跟執著於自己的強大，隱約跟超級賽亞人悟空、達爾很像。而④則跟執行恐怖統治的弗力札相似。而對戰鬥民族超級賽亞人來說，戰鬥既是生活食糧，也是娛樂之一，因此③與其說是悟空等人的性情，不如說是塞魯體內的賽亞人細胞讓他這麼做的。

成為完全體，一開始遊刃有餘的塞魯，最後被悟飯打敗。不想承認悟飯比自己強，一副不甘心樣的樣子，一如達爾。而直到最後自爆都還要掙扎，就跟弗力札一樣。也讓人覺得，從頭到尾看不到塞魯自己的意志，儘管塞魯是被創造出來的生化人，還完成了究極進化，但或許自始至終他連思維都是人造的。

撒旦先生成為格鬥冠軍的理由

在塞魯遊戲中，身為人類最強的格鬥家，也是最後的希望「撒旦先生」在萬眾期待中登場。他是格鬥冠軍，在全世界擁有近乎狂熱的極高人氣。但別說塞魯了，他的能力甚至不及任何一個Z戰士。如果用史考特測量，肯定會被評估為「垃圾」等級。由於他不會控制氣，因此不用說龜仙人，就連邱巴王都能贏他吧。這樣的撒旦先生，為什麼有辦法稱霸格鬥界？

撒旦先生與悟空等人最大的不同，除了強弱差距，顯然就是媒體的曝光度。他在塞魯遊戲之前，就舉行了盛大的登場儀式，甚至在塞魯遊戲的過程中都少不了電視轉播，由此可見撒旦先生深受大眾關注。長時間以來，都誇大自己的實力，還把氣或舞空術等常人無法理解的招式都視為魔術，同時也說服自己接受這些。在現實社會上，肯定是那種奉承上司、讓自己出人頭地的人吧。

反觀悟空等人。儘管悟空毀了紅領巾軍，還打敗比克大魔王，但知道這件事的，只有國王跟金格村的居民等少數人而已，也沒人會說出「多虧悟空這個世界才能得救」來向全世界吹噓。悟空能在媒體露面的機會，只有天下第一武道大會，而他對戰鬥之外的事情沒

有興趣，也不打算曝光。甚至他連媒體的存在都不太清楚。現在就來整理一下，悟空有出場的天下第一武道大會：

① 750年第二十一屆天下第一武道大會：悟空在決賽被陳龍（龜仙人）打敗。

② 753年第二十二屆天下第一武道大會：悟空在決賽被天津飯打敗。

③ 756年第二十三屆天下第一武道大會：悟空在決賽打贏了比克二世（後來的比克）。

在③之後，達爾等人來襲，又接連與弗力札戰鬥、生化人戰鬥，根本沒時間參加天下第一武道大會。塞魯遊戲是在767年發生，在這十一年間，他們幾乎過著與世隔絕的生活。而且③最後只有大會的司儀在場，普通人幾乎沒看到戰鬥的結果。如此一來，除了部分格鬥狂熱者，知道有悟空存在的人應該很少。以知名度來說，自然是撒旦先生勝出。

至於撒旦先生有多強？在漫畫中他劈向十五片瓦片，其中十四片破了（在動畫是二十片劈破十九片），而動畫版的登場儀式，他還展現了一手拉動四輛巴士、雙手撕裂三本電話簿的功夫。據說，他應該跟鮑伯‧薩普[2]一樣強。

2‧美國拳擊運動員、美式足球運動員跟演員。

他贏得了第二十四屆天下第一武道大會冠軍。在動畫版，面對漫畫裡〈魔人普烏篇〉裡才會出現、洗腦前的史波迪，也是輕鬆一踢就獲勝。由此可知，在一般人裡他算是相當強的——只是按照司儀的說法，第二十四屆天下第一武道大會的水準頗低，沒人跟當年的悟空一樣厲害。

跟悟空等人相比，根本超弱的撒旦先生被塞魯打飛出去、撞到岩石之後仍有戰意。也可以解釋為他其實相當強壯，若是現實生活的格鬥賽，他的確擁有奪冠的實力。畢竟決定輿論的走向，多數是一般大眾。在這樣的世界裡，還擅長應付媒體，撒旦先生以格鬥冠軍、稱霸天下之姿出場，也就不足為奇了。

不同型態的超級賽亞人

在悟空之後，緊接著是悟飯跟塞魯對戰。雖然身處戰場，悟飯卻不想傷害任何人，因此沒有拿出真正的實力。塞魯知道之後，就一味耍弄悟飯來引出他的實力，卻徒勞無功。

這時，塞魯決定對付悟飯的夥伴們來惹怒他。

他破壞了原想同歸於盡的16號，其他Z戰士也被塞魯所生出來的塞魯少年壓制而陷入危機。眼見這一切，悟飯逐漸感到憤怒。只剩下一顆頭的16號，告訴悟飯為正義而戰鬥的意義跟自己的想法之後，塞魯也打爆了16號僅存的頭。那一瞬間，悟飯終於解放了真正的力量。

此時的悟飯，成功變成了超級賽亞人的下一個階段，也就是「超級賽亞人2」。

能變成「超級賽亞人2」的只有悟飯，是Z戰士中最強的一人。順帶一提，這裡雖然稱作「超級賽亞人2」，但從超級賽亞人的變化階段來看，也是「超級賽亞人第五型態」。超級賽亞人2，是〈魔人普烏篇〉裡悟空所取的名稱。

那麼，「超級賽亞人2」究竟是什麼？在探討這個問題之前，先整理一下超級賽亞人的不同型態吧。

【超級賽亞人】

戰鬥力在某個水準以上的賽亞人，若擁有溫和純粹的心或純粹邪惡的心，於極度憤怒或哀傷之時就會變身。在〈弗力札篇〉最早變身的是悟空。等到了〈生化人篇〉，經歷三年修行的達爾，未來世界的特南克斯，在精神時光屋裡的悟飯都完成了首次變身。

【超級賽亞人第二型態】

與塞魯第二型態作戰的達爾，就是在這個階段中。比起超級賽亞人，整體戰鬥力也增加了。特南克斯以及悟空，也都展現過這樣的型態。

【超級賽亞人第三型態】

是特南克斯與完全體塞魯作戰時的型態。體型又比超級賽亞人第二型態更大，力量確實能與完全體塞魯匹敵，然而會降低速度這個缺點，便不足以應付完全體塞魯。悟空與達爾也能變身為這種型態，但知其缺陷，故不使用。

【超級賽亞人第四型態】

指超級賽亞人的力量全開。要變成塞魯遊戲中悟空所達到的這個型態，必須克服成為超級賽亞人時的精神不穩定，隨時保持超級賽亞人的外表，但只有戰鬥時才會提升力量。不需要經歷劇烈消耗能量的第二跟第三型態，就能直接變成這個型態。儘管戰鬥力比前面

兩個型態還高，仍無法打贏塞魯。在本篇裡，達爾及特南克斯還達不到這個領域。

【超級賽亞人2】

超級賽亞人的第五型態，是超越超級賽亞人的超級賽亞人。悟飯因憤怒而覺醒，但真正覺醒的方式目前還不明朗。成為「超級賽亞人2」時，氣場會迸發到身體周圍，像是通電一樣，能夠發揮遠勝於超級賽亞人的戰鬥力（一說是超級賽亞人的兩倍）。

以上是到〈生化人篇〉為止，超級賽亞人的各種型態。而在〈魔人普烏篇〉，悟空還變成了更強大的「超級賽亞人3」。在彼世修練的關係，當然也能變身成「超級賽亞人2」。

在動畫《七龍珠GT》裡，超級賽亞人的最終型態「超級賽亞人4」也登場了。在〈生化人篇〉中取代悟空變成最強的悟飯，後來處在和平時代，鍛鍊也怠惰了。在〈魔人普烏篇〉裡再度將最強寶座還給了悟空；對賽亞人來說，修行鍛鍊是相當重要的。

回到正題。進入精神時光屋之前的悟飯，尚無法變成超級賽亞人，可是在裡面修行了一年，不只變成超級賽亞人，還跳過中間幾個型態，直接升級成「超級賽亞人2」。悟飯驚人的潛力可見一斑。

成為「超級賽亞人2」的悟飯力量絕倫，秒殺了塞魯生出來的七隻塞魯少年，而且兩拳就讓塞魯雙膝跪地。正當大家都以為他會打敗塞魯之際，意外出現了「超級賽亞人2」的缺陷。

悟飯即將獲勝時，悟空要他快點解決塞魯，可是他卻說出平常絕不可能說的話：「得讓那傢伙更痛苦一點。」這表示超級賽亞人2比超級賽亞人更加好戰。悟飯從容玩弄獵物般，讓塞魯痛不欲生而決心自爆，造成了悟空之死。

戰鬥全紀錄（生化人篇）

自爆後的塞魯，以完美塞魯之姿復活，卻被悟飯放手一搏的龜派氣功完全消滅。塞魯遊戲的結果是Z戰士們獲勝，地球再度恢復和平。〈生化人篇〉裡，隨著戰鬥進行，塞魯跟Z戰士們都不斷大幅提升了力量。現在就來整理一下，並按照時序來回顧本篇的戰鬥場面吧。

【○ 特南克斯×弗力札軍 ●】

特南克斯和剛抵達地球的弗力札軍戰鬥。化成超級賽亞人的特南克斯，直接掃蕩了整團弗力札軍。

【○ 特南克斯×弗力札 ●】

用劍砍碎弗力札，並以能量波消滅。

【○ 特南克斯×克魯德大王 ●】

克魯德大王以話術欺騙奪取特南克斯手中的劍，卻遭到特南克斯一擊能量波而無法再戰，被消滅得屍骨無存。

【△特南克斯×悟空△】

打倒弗力札一行人之後，特南克斯要求與悟空過招。兩人都以超級賽亞人的狀態應戰，卻不是認真對打，特南克斯只是在評估悟空的力量。

■■■■力量提升■■■

之後，Z戰士們各自花了三年的時間修行，各自的方式如下：

★**悟空、悟飯、比克**一起在孫家鍛鍊。在動畫裡，比克跟悟空還去了飛天車駕訓班，結果沒能考到駕照。

★**達爾**借用布馬的家，即膠囊公司的重力室修練。在動畫裡，一開始用了300G，後期在400G的狀態也能自由行動。這時，特南克斯已經出生。

★**克林**在龜屋修行。

★**亞姆**本來也在膠囊公司，不過看到達爾的樣子，便跟普亞路兩人出門修行。

★**天津飯、餃子**兩人踏上修行之旅。

【●亞姆×20號○】

最先找到19號與20號的人是亞姆。由於生化人沒有「氣」，因此他沒有發現生化人接近，能量被吸收到一臉憔悴之後，身體被20號的手貫穿。

【●悟空×19號○】

變成超級賽亞人的悟空一開始對戰19號佔了上風，但過程中心臟病惡化，還解除了超級賽亞人的狀態，無法再戰。

【△比克、天津飯、克林、悟飯、亞姆×20號△】

眾人想幫助無法再戰的悟空，卻遭到20號阻止。比克被20號的眼睛光束射中脖子附近而倒下，但那是為了去幫悟空而偽裝的。

【○達爾×19號●】

在悟空的能源快被吸光之際，達爾登場了。他救了悟空，跟19號作戰。變成超級賽亞人的達爾，故意讓19號吸收能源，藉此破壞他的雙手。恐懼而逃的19號，最後遭到達爾以大爆炸攻擊而滅。

【○比克×20號●】

逃跑的20號偷襲追上來的比克，並吸收其能源。比克用心電感應通知悟飯，解除危機之後，他便與20號單挑。20號原本預期自己會贏，卻連比克一根汗毛都沒碰到，右手就被

毀了。他發射的能量波，波及趕到現場的布馬。趁大家暫時無法睜眼之際，他再度逃跑。

【○ 17號 × 20號 ●】

20號啟動了17、18號，大吼著要他們聽從命令，卻遭到17號從背後打穿身體，被打飛的頭隨後也被踩爆。

【● 達爾 × 18號 ○】

16號、17號、18號出發去尋找悟空的時候，達爾也追了上去，在半途找到他們。變成超級賽亞人的達爾跟18號單挑，一開始不相上下，但跟能量不會消耗的18號相較，體衰力竭的達爾漸居下風。不但手臂骨折，也解除了超級賽亞人的狀態。

【● 特南克斯、比克、天津飯 × 17號 ○】

特南克斯衝出去想救達爾，比克跟天津飯見狀也追上，此時17號卻介入了。特南克斯被17號毆倒在地，達爾也被18號重創而無法戰鬥。天津飯的脖子遭到一招裸絞，比克腹部受了一擊，都無法再戰。目睹這一切的克林，竟然怯戰了。

■■■■力量提升■■■■

與強大的17號等人作戰之後，比克決心再度與地球之神合體。看見塞魯來襲的神也同

意，兩人融合的力量再度大躍進。

【△比克×塞魯第一型態△】

攻擊城鎮的塞魯，與比克作戰。比克的左手活體能量被吸收，明言自己輸了，但這是為了引誘塞魯說出目的。塞魯吐露情報之後，比克的左手再生，此時他的戰鬥力勝過塞魯。而特南克斯與克林也出現，後來塞魯使出太陽拳後逃走。

■■■力量提升■■■

塞魯現身之後，生病的悟空也痊癒了，便與悟飯、達爾、特南克斯一起前往神的宮殿，兩對父子輪流進入精神時光屋各修練一天（等於外面的一年）。先進入的是達爾與特南克斯。此時，塞魯已吸收了數十萬人，戰鬥力已經超過17號。

【△比克×17號△】

三名生化人出現在龜屋，也在此處的比克就與17號開戰。戰況激烈到幾乎要破壞整座島，雙方實力在伯仲之間。正當比克逐漸力竭之際，塞魯現身，戰鬥也隨之結束。

【●比克、17號×塞魯第一型態○】

察覺到比克與17號在對戰的塞魯，為了吸收17、18號而來到戰場。比克對於塞魯力量的成長幅度感到震驚，為了阻止他成為完全體，便與17號聯手，可是兩人完全不敵塞魯。

比克頸骨折斷，腹部也被能量波貫穿導致無法再戰。

【△16號×塞魯第一型態△】

比克倒下後，16號上前迎戰塞魯。吸收能量對完全機械式的16號無效，雙方實力幾乎平分秋色。被16號打到地面的塞魯，又吞下一招地獄閃光的必殺技仍然活著，而且趁機吸收了17號，順利進化到第二型態。

■■■力量提升■■■

吸收了17號的塞魯，進化到第二型態。

【●16號×塞魯第二型態○】

變成第二型態的塞魯，打算繼續吸收18號。16號帶著18號逃離而後被追上，儘管全力反擊，塞魯也不為所動。他反而被塞魯一記能量波轟掉半個腦袋，無法再戰。

【●天津飯×塞魯第二型態○】

為了讓16號跟18號順利逃離，天津飯連續朝塞魯發射新氣功砲。儘管幾乎沒有造成塞魯的傷害，仍爭取了一些時間。塞魯本想直接解決用盡力氣的天津飯，此時悟空利用瞬間移動出現，救走他跟比克。

■■■■力量提升■■■

救出天津飯與比克後，修行結束的達爾與特南克斯剛好從精神時光屋出來，悟空與悟飯就接著進去修行。

【○達爾×塞魯第二型態●】

超級賽亞人第二型態的達爾，與塞魯之戰。儘管塞魯也以第二型態全開應戰，達爾仍幾乎閃過所有攻擊、佔了上風，卻因為戰鬥力差距而感到無趣。因此對塞魯完全體感興趣的他，幫助塞魯吸收18號。

■■■■力量提升■■■

使用太陽拳的塞魯，趁機吸收18號，進化為完全體。

【●克林×塞魯完全體○】

由於18號被吸收而憤怒不已的克林，上前挑戰塞魯，卻被塞魯輕鬆一踢就半死不活。

【●達爾×塞魯完全體○】

塞魯沒盡全力讓達爾相當生氣，但稍微認真一點，達爾又不是對手。接著他挑釁塞魯，發出的終極火焰直接擊中塞魯，但塞魯身體再生讓一切回到原點。最後塞魯從容地踢了達爾，再加上一記肘擊，他便無法再戰。

【●特南克斯×塞魯完全體○】

達爾陷入危機之時，變成超級賽亞人第三型態的特南克斯上前應戰。他的力量確實在塞魯之上，但缺點就是速度下降。因為光是提升力量，塞魯也做得到。絕望的他說自己輸了，但塞魯卻對他們在短時間內提升力量相當感興趣，便宣布要在十天後，以地球的命運為賭注，舉辦塞魯遊戲。

■■■力量提升■■■

特南克斯與塞魯一戰結束，悟空與悟飯從精神時光屋出來，兩人到下界修行，達爾、比克、特南克斯則在精神時光屋修行。

【●撒旦先生×塞魯完全體○】

第一個挑戰塞魯遊戲的人，是撒旦先生。他先來一記爆炸踢，再連續擊打塞魯，不過都被塞魯輕易揮開，而後飛到場外輸了比賽。撒旦本人沒受到什麼重傷，自願再挑戰一次。

【●悟空×塞魯完全體○】

超級賽亞人第四型態的悟空，與塞魯之戰。剛開始還有比賽的樣子，後來塞魯便破壞比武場地，又說整個地球就是武場，非常享受與悟空的戰鬥。看上去是平分秋色，但賽爾沒有能量全開。坦言自己輸了的悟空，指名塞魯的下一個對手，就是悟飯。

【△悟飯×塞魯完全體△】

儘管悟飯被指名上場，但面對塞魯這樣的壞蛋，他也不太願意傷人，因此無法發揮真正的實力。無法逼悟飯全力以赴的塞魯，決定目標轉向其他Z戰士，來惹悟飯發怒。

【●16號×塞魯完全體○】

16號打算用體內炸彈跟塞魯同歸於盡，但之前布馬在修理他時，就把炸彈摘除了。最後他遭到塞魯的能量波轟碎消滅。

【△Z戰士×塞魯少年△】

塞魯生出了自己的小孩塞魯少年，命令他們解決悟飯之外的Z戰士。塞魯少年的外表宛如兒童版塞魯，體型雖小但戰鬥力相當高。在漫畫中，亞姆、克林、天津飯根本不是塞魯少年的對手，超級賽亞人的特南克斯與達爾則與之平分秋色。而比克獨自以好幾個塞魯少年為對手奮戰不懈。

【○悟飯×塞魯少年●】

眼見Z戰士們與塞魯少年陷入苦戰，又聽了16號的遺言（？），變身成超級賽亞人2的悟飯一擊秒殺七隻塞魯少年。

【○悟飯×塞魯完全體●】

全力猛攻的塞魯，在悟飯回擊兩拳及一踢之下受重傷。兩人明顯的實力差距讓塞魯極度憤怒，竟與超級賽亞人第三型態一樣，只提升了力量。悟飯輕鬆閃過，順勢往塞魯臉上踢一腳讓他站都站不穩。塞魯吐出被他吸收的18號，退化成第二型態。

【△悟空×塞魯第二型態△】

變成第二型態後，被逼至絕路的塞魯決定與地球同歸於盡。只要碰到塞魯就會爆炸，悟飯無計可施。悟空只好用瞬間移動帶著塞魯一起到界王星，犧牲自己的性命守護地球免

於塞魯的自爆（界王跟巴布就被連累了）。

正當眾人以為塞魯自爆死去，殘留的核碎片讓他得以再生。他還學會了悟空的瞬間移動，即使沒有18號也能進化成完全體。塞魯不但增強了力量，也像超級賽亞人2的悟飯一樣，全身包圍著電光般的氣場。

【●達爾×塞魯復活○】

復活的塞魯殺死了特南克斯，被激怒的達爾，用能量波連續攻擊塞魯都全然失效，還吃了塞魯的一記手刀導致無法戰鬥。正當塞魯想給達爾最後一擊時，悟飯保護了他，左手臂也因此受傷。

【○悟飯×塞魯復活●】

為了給悟飯最後一擊，塞魯用足以轟飛整個太陽系的力量發出龜派氣功。連達爾都開口為自己的輕率行為而向悟飯道歉的窮途末路之際，悟飯聽見悟空傳來的聲音。聽見悟空的支持，悟飯用盡最後之力回擊龜派氣功。雖然塞魯的龜派氣功威力較強，但悟飯在達爾

的援護及借悟空之力（動畫中，連比克、克林、亞姆、天津飯也提供援助），終於將塞魯消滅殆盡而無法再生。塞魯遊戲，最後由悟飯勝出。

以上就是〈生化人篇〉所有戰鬥的結果。由於生化人的出現及塞魯的進化，Z戰士們也不得不提升力量。因此，在那美克星上還有出場機會的克林，這次完全退居後方，亞姆與天津飯也只剩少數的戰鬥場面。比克還能勉強跟上，而餃子就只是個吉祥物了。〈生化人篇〉裡的戰爭，明顯點出賽亞人與其他Z戰士之間的差距。

塞魯與弗力札的地獄生活

那麼，被悟飯所打倒的塞魯，之後會變成怎樣？漫畫中他沒有再登場，但動畫倒是有一些描述。

閻羅王讓塞魯下了地獄，結果他與同在地獄的弗力札父子、勇士特戰隊等人一起作亂，居然還打算統治整個地獄。的確，憑地獄眾鬼的程度，要讓號稱宇宙第一的弗力札以及最強生物塞魯聽話，是不可能的。而且也很難想像塞魯跟弗力札會乖乖待在地獄反省。

因此，當他們一副主宰者的樣子，破壞了地獄油鍋、打倒地獄眾鬼，這時出現的，一位據說是西方銀河最強的排骨飯，另一位則是死了之後還有肉體的悟空。剛死不久的悟空，對塞魯還保持警戒，但塞魯、弗力札、克魯德大王瞬間就被排骨飯打倒，並將之扔到針山上，關進最嚴密的牢房裡（這時他們似乎是由塞魯負責帶頭）。〈生化人篇〉裡讓悟空如此棘手的塞魯，在聚集了全銀河武道家的彼世裡，似乎也沒什麼了不起的。

順帶一提，派出排骨飯的人，即是比界王更偉大的大界王。大界王喜歡格鬥家，在正義的格鬥家死去之後，也會賜予肉身，讓他們能夠在彼世繼續修行。那裡也有跟悟空一樣來自北方銀河的格鬥家，而且修行了兩千三百年之久，在某個層面，那也是一種苦行呢。

後來，在動畫《七龍珠GT》原創故事裡，悟空受到蓋洛博士及繆博士之邀前往地獄，再度與塞魯、弗力札對戰。弗力札的攻擊導致悟空出現破綻，塞魯再以太陽拳短暫剝奪悟空的眼力。兩人不但合作，更是展現了合體技「地獄破壞神」——並非直接傷害對手，而是把對手打入地獄最下層大地獄的招式。結果他們在大地獄裡的冰凍地獄結成冰，報仇也失敗了。想到他們對悟空的憎恨，竟讓唯我獨尊的兩個人在地獄同心協力修行，就不禁感慨良多。

之前提過閻羅王的強大，再加上像排骨飯這樣銀河格鬥家死後，都會被挖角來地獄。想來彼世的警衛機制，也是相當完備的。

第4章

魔人普烏篇

克林幹得好！在空白的七年裡結婚了

漫畫跟動畫《七龍珠Z》的結局都是〈魔人普烏篇〉。故事從〈生化人篇〉結束的七年後開始發展。七年的時間，可以讓一個孩子從呱呱墜地到上小學，讓一個小學一年級生不知不覺變成國中一年級生。先來整理幾乎空白的這七年，到底發生了哪些事。

★撒旦先生以拯救世界的英雄之姿，持續火紅。

★電視播出《緊急特別節目！完整呈現拯救人類與世界的地球最強格鬥天才撒旦先生》節目。

★撒旦先生所居住的「橘子星城」，為了表揚他的功績而改名為「撒旦城」。

★克林與生化人18號結婚。

★隔年還生了女兒，取名馬倫。

★克林留了頭髮！

★舉辦了「彼世第一屆武道大會」。在彼世修行的悟空參戰。

★孫家的經濟陷入困境？

★為了尋找封印著魔人普烏的蛋，東方界王神與隨從吉比特來到地球。

在諸多事件中，最讓人驚訝的還是克林與18號結婚（在漫畫中沒有詳細描述，似乎是因為作者不好意思⋯⋯），兩人甚至生下了女兒馬倫──讀者可能容易跟克林的初戀情人「馬蓉」搞混。連為了參加第二十五屆天下第一武道大會而到下界的悟空，也驚訝地問他：「她是機器人也會生小孩啊？」

神龍都無法使其恢復成人類的生化人，其實也存在著多種型態。跟完全機械化的16號及19號不同，18號與雙胞胎17號同樣都是以活體人類改造。看來蓋洛博士保留了他們的生殖能力。而她弟弟17號也是如此。此外，就像悟空當初很驚訝克林是禿頭那樣，原本剃光頭的克林，也在這個時期留了頭髮，似乎展現出有了家庭就不當武道家的決心。

接下來，就來考察與撒旦先生、界王神等人極有關聯的〈魔人普烏篇〉吧。

跟無業遊民一樣不工作的賽亞人

琪琪與布馬的丈夫都是宇宙最強的戰鬥民族賽亞人。與塞魯大戰之後的達爾，每天還是嚴格修練，布馬曾感嘆道：「這個人完全不工作啊！」接下來，她又對來訪的悟空之子悟飯抱怨：「就跟你爸爸一樣！賽亞人是不是都不工作？」

從布馬的怨言就知道，住在地球上的賽亞人幾乎都不工作，過著與無業遊民沒兩樣的生活。不只達爾如此，悟空也把家庭丟給琪琪，把死亡當藉口，正大光明待在彼世修行。

賽亞人這個戰鬥民族，幾乎只靠戰鬥來討生活，但包括最新電影《七龍珠Z：神與神》（編按：二〇一三年三月上映）在內，其實不太可能像那樣，多次以地球存亡為賭注來作戰。而且，一直打可是很傷腦筋的。假設要在地球當傭兵之類，就必須不斷跟神龍許下讓地球重生的願望。這麼一來，其實待在家勤奮鍛鍊、彷彿是自家守衛的達爾，說不定做的就是最正當的職業呢。

全靠精神百倍的老爺爺們啊

不工作，當然就沒有收入，像布馬那樣經營膠囊公司而成為全世界首富的情況另當別論。可是，孫家低調住在距離撒旦城一千公里之外，搭噴射客機也要花五小時的東方439地區的鄉下（包子山），看起來也沒從事什麼像樣的工作。雖然食物靠孩子們去打獵就有，但畢竟要養兩個食欲旺盛的賽亞人混血兒，其中一人還要繳學費上高中，經濟條件應該相當拮据。

然而孫家的開支，竟然是琪琪的父親牛魔王資助的。很久以前，牛魔王與悟空的祖父孫悟飯一起向龜仙人拜師，後來不知為何從各地搶奪金銀財寶，成為令人聞風喪膽的「惡魔帝王」。當時所累積的財產，現在都拿來作為孫家的生活費了。而且恐怕從兩人結婚起，就一直資助了將近二十年。

如果大胃王悟空還活著，說不定生活會更早面臨窘迫。撿到悟空並將之養大的悟飯爺爺、教悟空龜派氣功的龜仙人、資助孫家的牛魔王，還有這次為了悟空與悟飯而盡心盡力的老界王神等，這個世界有精神的老爺爺還真多呢。

悟空家的拮据家境比龜派氣功還難應付

可是牛魔王財產再多，在〈魔人普烏篇〉時似乎也快被吃垮。此刻的天下第一武道大會舉辦的通知從天而降，而且悟空也要從彼世回來參戰，冠軍獎金一千萬索尼（※一索尼約等於一日圓，所以就是一千萬日圓）根本囊中物！琪琪認為這簡直是「老天爺的恩惠」（而且心愛的悟空也要從天國回來）。第二名也可以獲得五百萬索尼，如果父子一起參賽，就是賺一千五百萬索尼的大好機會！平常的琪琪是絕對不會准許的，這次不只很乾脆准了悟飯報名，甚至還同意他為了修行而休學。

「我們家的經濟情況已經探底，快要破產了！」由於琪琪如此哀嚎，悟空與悟飯必須拿到天下第一武道大會的冠軍就成了要絕對服從的命令了。相信沒多久的將來，孫家定會出現一個取代牛魔王的大金主。

有類似窘況的還有克林家。他們一家三口在寄居龜仙人家，靠什麼維持生活是個謎。克林同樣為了獎金，要跟妻子18號一起參加天下第一武道大會。這麼一想，《七龍珠》武道家們的經濟狀況還挺吃緊的，相較之下，達爾跟撒旦先生根本是人生勝利組。

在彼世的界王們全員集合

　　動畫《七龍珠Z》的〈魔人普烏篇〉與漫畫不太一樣，這個原創故事，以拒絕讓神龍復活、選擇在彼世修行的悟空為主角。

　　或許可以稱之為「彼世第一武道大會」，總共五回，是為了紀念在塞魯自爆中受到波及的北界王。而規劃這場不太莊重的比賽，就是北界王本人，但負責的是另一位西界王。

　　在之前的故事，北界王的存在宛如立於全宇宙的頂點，但事實上除了他，還有三位界王，分別統領東南西北四大銀河。包括不服輸大嬸型的東界王、喜愛打賭的西界王，以及體格最高大、同樣不服輸且很愛面子的南界王。這些動畫原創人物各有特色，都不輸給北界王。此外，南界王在漫畫也曾客串過。

　　而統領這四位界王的前衛老爺子大界王，也是以動畫的原創角色登場。於是，這個全新的彼世，就呈現在〈魔人普烏篇〉裡。

彼世第一武道大會的比賽規則

有些人像孫悟空一樣受到閻羅王的禮遇，死後仍被賜予肉體，那就是在銀河各地為了正義而戰死的武道家們。他們若在彼世第一武道大會奪冠，便可獲得大界王直接指導的殊榮，為此大家都卯足了勁。比賽基本規則如下：

★比賽沒有特殊限制，一場定勝負。
★落到比武場地外、哭，或是宣布認輸，都算敗北。
★不可以使用攻擊眼睛或要害的卑鄙招式。

規則幾乎與下界的天下第一武道大會相同。唯一不同的是在天下第一武道大會，殺死對手的人會失去比賽資格，但彼世的參賽者早就死了，就不用手下留情。

這場比賽原是由悟空奪冠，但大界王指稱他碰到了會場的天花板，違反了比賽規則第一千三百五十一條「會場的天花板視同地板」，因此一起打冠軍賽的悟空跟排骨飯雙雙失去資格，但真相是大界王平常疏於鍛鍊，若要陪悟空練習的話會很累，實在是很糟糕的理

由……總之搞笑方式很有《七龍珠》風格。

當時的惡人，此刻的崩壞

在「彼世第一武道大會」與悟空等人爭奪冠軍的排骨飯，是來自西銀河的武道家。他的實力堅強，連在地獄興風作浪、悟空等人一番苦戰才打倒的塞魯與弗力札，排骨飯也是兩三下就擊敗他們了。強悍的塞魯等人壞蛋形象，崩壞得如此乾脆，始作俑者就是排骨飯。

塞魯等人會那麼弱，難道是因為電影《七龍珠Z：復活的融合！悟空和達爾》中曾出現的，彼世那個用來洗淨死去惡人靈魂的「靈魂洗淨裝置」影響了他們嗎？證據就是趁著彼世陷入混亂而復活作惡的弗力札，被蒙面的「賽亞超人」悟飯一擊便碎了。

反觀壞蛋集合體的邪念波，擁有圓滾滾的巨大身軀和悠哉的表情，能展現超空間的拳擊和瞬間移動等攻擊方法，接著搖身一變又成為長相凶惡的一般人類體型，發揮超越「超級賽亞人3」的攻擊力，說他能夠活用弗力札等人的力量也不為過。

只是根據比克的說法，罪人一死就沒有肉體，靈魂清洗後也沒有記憶，變成一個全新的生命體。但瞧瞧那些惡人們的行為舉止，很難相信其靈魂曾被清洗乾淨，畢竟他們仍會引起暴動啊。

彼世之外的其他世界

彼世守護著分成四個區域的大宇宙。全宇宙的死者經過閻羅王審判後，好人去的天國、壞人去的地獄、大家熟悉的北界王所待的界王星、立於界王頂點之大界王居住的大界王星等，都在宇宙裡。包括悟空在內，死後仍擁有肉體的銀河武道家們，都在大界王星上每天努力修練。

而在監視彼世、界王星與全宇宙的周圍，像衛星一樣梭巡的界王神星，也在〈魔人普烏篇〉登場了。要前往界王神星的方法，僅能用瞬間移動，因此可以造訪的人，只有會瞬間移動以及被帶進去的。簡直就是人類無法踏入的聖域。

不過一旦學會瞬間移動，任何人都進得去。所以悟空或看過就會使用的魔人普烏，當然暢行無阻。再加上撒旦先生也曾去那裡暫時避難，於是聖域的威嚴就不復存在了。

不能忘記提的，還有一出場跟巴比提一夥的達普拉。儘管受到巴比提操控的他，是個名副其實的「魔界之王」，可惜他所在的魔界，漫畫沒有特別描述。我們已知的內容列出如下：

★惡魔界又名「暗黑魔界」。

★在巨大球體所構成的彼世以及現世的最下方。

★存在於悟空所居住的世界或宇宙背面的次元。

★確實在現世的世界。

★分成好幾個空間區域，達普拉是魔界的主宰。

★居住著被稱為魔人或魔女的邪惡生命體。

★比起科學，魔法的影響範圍較廣。

提到魔界，也讓人想到一件事。那就是動畫初代《七龍珠》的〈悟空・前往魔界〉（第八十一話），當時的悟空就進去過魔界了。

此段是動畫的原創故事。敘述悟空打算在第二十二屆天下第一武道大會奪冠而踏上修行之旅，為了拯救被魔界武術家修羅綁架的蜜莎公主，而進入魔界。裡頭有許多可怕的妖怪及魔人們，他們通過魔界之門前往人類居住的世界。

原本能通過此門的，只有閻羅王或神明賜予通行證的死神。然而有些野心家打破了規定，如修羅或像美拉那樣的守門人。或許，可將之視為魔界某區所發生的一個故事。

頭上有光環就要說再見？界王們也有世代交替？

西界王等人曾說，頭上有死者光環的界王，非常珍貴少見。大家可能忘了，北界王畢竟也是個「神」，比在地球當神的那美克星人還要偉大。

這位北界王能夠用觸鬚尋找四散在寬廣宇宙中的星球位置，觸鬚就宛如他的註冊商標。此外，他頭頂上還有死者才會出現的光環。當然他也跟所有死者一樣，要到閻羅王面前去露個面，只是閻羅王也無心裁示的樣子，幾乎無條件就讓他去了天國。

但即使北界王已經死了，似乎也沒有新的北界王來接任，看來界王的工作還是由他執行。

假設有新的北界王誕生，死去的北界王應該要稱「上一代北界王」或「前北界王」，如果要取個恥笑他的頭銜，那就是「死掉的丟臉界王」，而且另外三位界王肯定不會放過這個嘲笑的機會才是。所以目前的狀況，應該沒有要世代交替。

況且，死去的北界王一直跟在修行中的悟空身邊，好像也沒在認真工作的樣子。他是不是拿塞魯自爆造成界王星不見當藉口，正在偷懶呢。該不會沒有新的北界王接任，就是因為界王星被消滅吧？

而比界王更高等的界王神，確定也跟北界王神一樣死了。除了東界王神之外，西、南、北三界王神跟大界王神，都被魔人普烏吸收或殺害了，目前都從缺。

還有傳說中的Z寶劍。裡面居然封印了一位老界王神，而且還是現任東界王神前十五代的界王神。至於他負責哪個區域，眾說紛紜。而他一直活在封印中嗎？還是算死了呢？

就在這個模糊難解的狀態下，界王神交替了好幾世代。如果他們是世襲制，那至少會在某個時機舉行交接儀式吧。

後來老界王神用自己的壽命換取悟空的復活，當他變成死者之時說出「反正我只剩下一千年左右的壽命」，表示他們也有生命期限。由此可見，最理想的移交時機，或許就是死去的時候。

連界王神都會換人，那麼界王有世代交替也就不足為奇了。

界王神與界王的祕密大公開

那麼，界王神們又是如何誕生的？這個在漫畫或動畫裡都沒有描繪的設定，原作者鳥山明竟然早就想好了。

根據他的設定，構成悟空等人所在的現世與彼世是一個巨大球體，裡面有個孕育四位界王的星球，叫「界芯星」。它跟界王星大小差不多，約八十人。界王們誕生自從界芯星上的巨大界樹所結的果實，名為「芯人」。芯人無男女之別，平均壽命高達七萬五千年。他們會在類似學校的城堡裡學習事物，悠哉生活。等某位界王死後，就抽籤選出其中一位來繼任。

只有界王神，是從稀有金色果實中所誕生的芯人而挑選出來。這麼一來，如今僅存東方界王神也是有可能的。此外，也曾誕生過內心邪惡的芯人，他們似乎都會去魔界王身邊。

魔界王？該不會是魔界版的界王吧。魔界果然充滿謎團啊。

北界王之死，居然讓銀河面臨危機？

這個原創故事，發生在電影《七龍珠Z：銀河面臨危機！身手不凡的高手》。

曾大鬧銀河的波傑克，被以北界王為首的四位界王聯手封印在銀河盡頭。可是悟空打倒塞魯時，北界王與界王星也遭到滅亡，因此意外打開波傑克的封印。他混入世界級富豪錢多多舉辦的「天下第一武道大會」，接二連三打倒了參賽的悟飯等人。

由於彼世也播放了「天下第一武道大會」的賽況，因此在彼世的悟空可以看到悟飯等人的激烈戰鬥。順帶一提，波傑克以及手下名字的由來[3]如下：

* ★「旁若無人」➡波傑克、龐戰
* ★「極惡非道」➡哥高亞、比度
* ★「殘虐」➡珊嘉

不只是外表，連名字都給人壞蛋的印象。而且波傑克在電影《七龍珠Z：復活的融

3．命名皆由這些詞彙的日文諧音而來。

合！悟空和達爾》裡，還曾以弗力札手下的身分出場了一下。

新的主角是當地的變身超人

說到世代交替，Z戰士們在〈魔人普烏篇〉裡也更換了主角。在〈生化人篇〉拒絕復活的悟空，選擇留在彼世修行，取而代之的，是剛成為高中生的悟飯。而打倒塞魯完全體的悟飯，當然非常有資格擔任主角。

漫畫第四百二十一話〈撒旦城的高中〉的扉頁上，還畫著龜仙人開宗明義地說了一段話：「《七龍珠》再持續一段期間，這次的主角由已經死去的悟空換成他個性認真的兒子悟飯！」還有，就是打扮有點土吧。

化身為正義英雄「賽亞超人」，打敗在撒旦城肆虐的壞蛋，漫畫中描繪了悟飯這些活躍的表現。而動畫裡的悟飯比漫畫更加積極，甚至幫忙救人、滅火、救出小怪獸等。

悟飯為了隱瞞真面目，央求布馬花兩小時為他做一套變身服裝，平常以素粒子的狀態收納在特殊手錶裡，按下開關就可瞬間著裝。不過那套服裝僅用來隱瞞身分，沒有提升力量的功能。只是地球小壞蛋所引起的銀行搶劫事件，即便是疏於鍛鍊的悟飯也能輕鬆應付吧。應該說，如果他不手下留情，壞蛋們反而會有生命危險。

拍了電影而全國矚目？地方的變身超人·賽亞超人

由於魔人普烏復活而窮於應付的悟飯，無暇再扮演賽亞超人。這對賽亞超人粉絲們來說，真是可惜得很。或許察覺這一點，電影版就給了他活躍的機會，而且有兩部。

在電影《七龍珠Z：復活的融合！悟空和達爾》裡，彼世發生了變異，造成死者們復活、到處作亂，賽亞超人必須出場擊退他們。可是當弗力札一現身，為了讓他看見已經成長的自己，悟飯拿掉了墨鏡與頭巾。只是，在敵人面前暴露真正身分，以變身超人而言是很不應該的行為。

而另一部電影《七龍珠Z：龍拳爆發！悟空捨我其誰》中，頭盔上有愛心圖案，披著紅色披風，由維黛兒扮演的賽亞超人二號也登場了。兩人聯手解決的事件裡，還展現了跟一號默契十足的合體出場動作。大概是本集劇本出自小山高生的關係，因此劇情走向完全就像是《救難小英雄》。

說起來，在電影版播映的前一年左右，電視版的第兩百零五話描述了悟飯遇到正在拍攝電影塞亞超人的劇組，因而演出變成賽亞超人的替身。說不定當時就在暗示他會登上電影版的《七龍珠》呢。

變身超人也能帶來浪漫喔～♪

悟飯的戀愛情節比悟空還多。眾所皆知，對象是撒旦先生的女兒維黛兒。儘管外表甜美可愛，卻是個充滿正義感、也相當強勢的傲嬌女孩。悟飯所扮的塞亞超人，出現在一直以正義夥伴自居、維護著撒旦城和平的維黛兒面前，她想揭穿他真面目的同時，也拉近了兩人的距離。

維黛兒短時間就學會了舞空術，並運用自如，擁有比撒旦先生還強的實力。悟飯雖然認同身為武道家的她，但似乎跟悟空一樣，都不把戀愛放在心上。

不過他被克林等人拿維黛兒的事來取笑，有時候會臉紅這一點倒還不壞。而且在天下第一武道大會上，維黛兒被對手史波迪打得落花流水的時候，他相當激動，立刻變身成超級賽亞人，不顧旁人阻止就衝進比武場地，抱維黛兒去醫務室親自照顧。

至於維黛兒，則是接受了悟飯的建議，很乾脆地剪掉重要的長髮，也請求悟飯打倒在天下第一武道大會上勝過自己的史波迪。不難看出她對悟飯的心意。而最有看頭的，當然就是電影或電視版都有上演過的內容，維黛兒變身成塞亞超人二號，跟一號的甜蜜互動。

在天下第一武道大會結緣

無論悟飯、維黛兒對彼此有無意思，為了拯救孫家的經濟，琪琪一知道維黛兒家裡很有錢，就希望他們趕快結婚。尤其又有克林這些破壞氣氛的傢伙在四周，很難不意識到對方的存在。不過，跟悟空、琪琪相識之初相比，悟飯與維黛兒的戀愛故事可說是普通又老套。

幼時不解人事的悟空想知道對方的性別，通常會碰對方私處來確認。琪琪受害之後，便要他「等我們再長大一點，我就嫁給你當新娘」，悟空誤以為「新娘」是可以吃的東西，理所當然地回答：「要給我東西，我就收啊。」可是他後來就忘記這件事了。

遲遲不見悟空來迎娶的琪琪實在等得不耐煩，於是匿名參加了悟空也會出場的第二十三屆天下第一武道大會。敗給悟空之後，她交代了前因後果，悟空想起來便說「算了，我必須實踐諾言」，兩人當場歡歡喜喜結婚去了。

其實悟飯與維黛兒也是在天下第一武道大會上親密度大增，但就故事性而言，還是遠遠比不上悟空與琪琪。

相隔七年的強者夢想之地「天下第一武道大會」

〈魔人普烏篇〉之前,「天下第一武道大會」在木瓜島上的武道寺一共舉辦了三次,讀者同樣非常熱中於觀戰。

第二十三屆中,悟空與比克(當時化名魔少年)一決生死之後,就幾乎沒再提過這場大會了。不過也難怪,因為在那屆冠軍戰,與悟空作戰的比克放出了衝擊波,徹底破壞了武道大會的場地及周邊城市。

原以為會利用龍珠讓場地復原,但實際上是耗費了大筆的金錢跟人力來重建。再加上第二十三屆大會之後,賽亞人來襲、與弗力札一夥人激鬥,還有生化人的騷動,悟空等人不斷被捲入紛爭,「這可不是參加武道大會的時候」。

在塞魯之亂結束,當上高中生的悟飯在維黛兒強迫下,參加了相隔七年後的第二十五屆天下第一武道大會。也就是說,在塞魯作亂之前,舉辦過讀者也不知道的第二十四屆。

而且實不相瞞,那屆的冠軍正是撒旦先生。因此撒旦先生在參加塞魯遊戲時,才會自稱「世界最強」或「冠軍」。

全新風貌的天下第一武道大會

相隔許久才舉辦的第二十五屆天下第一武道大會，跟悟空或讀者們所熟悉的差異甚多。戴著墨鏡、梳飛機頭的會場內主持人（本名未知），以及穿著僧侶裝的工作人員等，都還保留著，但作為武道大會的比武擂台卻擴大了許多，觀眾席圍繞會場一圈，甚至還引進了電視攝影機（雖然被比克全破壞光了……）。

而且優勝獎金極為驚人，是第二十一屆大會的兩百倍，一千萬索尼。第二名則有五百萬，第三名三百萬，第四名兩百萬，連第五名都有一百萬索尼，相當大手筆。當然不只會場規模及獎金有所更動，連比賽規則都有極大的變化，整理如下：

★ 增設「少年部」的比賽。
★ 廢除對打的預賽。
★ 用拳擊機來計分，作為預賽標準。
★ 正式出賽的規模，從八人擴增為十六人。

從這些變化痕跡來看，可知要把天下第一武道大會推向商業活動的企圖。架設媒體攝影機，在電視現場直播時募集贊助商，甚至還做了軟體包裝等，收益肯定會大增吧。而引進拳擊機，也是為了不浪費時間在無聊的預賽上。

增加上場人數，更是考慮到可以播出多一點有看頭的比賽。至於增設少年部，其目的不只是吸引格鬥迷，還想把觀眾擴及親子家庭。

此時更有幫助的就是上屆冠軍、也拯救過世界的撒旦先生了。只要他出場，不僅格鬥迷，連一般民眾都會想觀看——當然，是想看撒旦先生奪冠。而這種大人物登台，獎金若只有五十萬索尼就太難看了。弄得不好，說不定還會得罪大英雄。

要利用大英雄的名聲，一定得讓撒旦先生舒舒服服上場比賽、舒舒服服拿到冠軍才行。還必須準備專用休息室之類的特別禮遇。偶爾上台表演服務觀眾這一點，應該也是主辦方的要求。不過撒旦先生向來講究排場及媒體曝光度，肯定會表現得比主辦方要求的內容更過火吧。

這一切，都是把大會當作商品包裝、拿到廠商贊助而做的改變。拳擊機、充足的大會設備跟高額獎金，都是因為有了這些贊助的關係。畢竟重建的費用相當高昂啊。

少年啊要胸懷大志，也要理解現實

特南克斯與悟天參加了少年部比賽，其年齡限制是未滿十五歲，算是成人組之前的開場活動。儘管只是熱場，每個參賽者仍要進行單敗淘汰制，雖然可能會出現被打哭而分出勝負這種可愛的賽況，但第一名獎金仍是一千萬索尼，第二名也有五百萬索尼，不亞於成人組。

之所以設立少年部，多少與悟空等人有關。年少的悟空一路擊敗不少成人而獲勝，在只看實力的格鬥世界中，確實有可能發生，但落敗的大人就會淪為笑柄。當年敗給悟空或克林的輸家們，肯定有人就此退出格鬥界吧。反過來，若是贏了，也會被指責以大欺小之類。

觀眾向來都是很難討好的。另一方面，即使是小孩，只要勤於修練，依然可以戰勝大人。畢竟當初的克林都能打贏大人了。悟空等人應該給其他孩子這樣的夢想與希望。如此一來，想要出賽的孩子們當然也就增加了。既保住大人的威嚴，又增加孩子們的出場機會，簡直是一舉兩得。這個制度從第二十四屆開始，當時的冠軍是維黛兒，而成人部冠軍則是撒旦先生。父女雙雙奪冠……總覺得這個安排好像太剛好了一點。

天下第一「意外」大會？

天下第一武道大會常出現突發狀況。以前的冠軍戰，曾發生悟空忽然變身成巨猿（第二十一屆）、天津飯發出的氣讓比武擂台消失（第二十二屆）、悟空與琪琪結婚（第二十三屆）等，雖說是格鬥賽，大家對突發狀況好像都司空見慣了。到第二十五屆，又發生了比過去更誇張的情形。

★「第一場」克林VS布達：對手都還沒做什麼，克林就贏了。

★「第二場」辛恩VS魔少年（比克）：才開始沒多久，比克就棄權了。

★「第三場」維黛兒VS史波迪：激戰到最後，維黛兒受重傷敗退。

★「第四場」吉比特VS賽亞超人（悟飯）：亞摩忽然上來攪局，以凶器刺向賽亞超人之後，跟史波迪一起逃走，比賽中斷。

★「第五場」18號VS撒旦先生：之後的比賽中止。

辛恩（東界王神）、比克、悟空、達爾跟克林去追那兩人之後，吉比特、悟飯、維黛

兒也隨之跟上去。不久前才重傷奄奄一息的維黛兒，若無其事地又出現在比武擂台，而在比武擂台上倒下的悟飯，讓吉比特簡單觸摸一下就生龍活虎站起來，接二連三的突發狀況讓現場觀眾驚呼連連。

由於亞摩與史波迪的搗亂導致第四場比賽中斷，擂台上的兩個人接連消失，因此中斷時間也不得不延長，更無人能收拾殘局，除了某人之外，沒錯，那就是大家的英雄撒旦先生。

十六位預計上場的選手，留下來的只剩撒旦先生、裘露、基拉、18號、蒙面俠（特南克斯跟悟天所扮）共五人。在撒旦的提議下，中途離開的悟空等人喪失比賽資格。在現場的這五人，以車輪戰來決勝。

裘露與基拉率先落敗。接著跟18號展開空中對戰的蒙面大俠，被發現是冒牌貨，因此也失去比賽資格。最後，18號與撒旦先生一對一單挑。

正如大家所知，這場戰鬥是由精明的18號用計收尾。撒旦先生先用必殺技「撒旦奇幻式特別超強無敵威力拳」，正面擊中18號的臉，可是這拳實在太弱，讓18號忍不住詢問「這就是你的必殺技」，接著故意把自己摔出場外。由於慢了幾拍才摔出去，主持人只好硬掰說「在幾秒鐘之後爆發出驚人的威力，擊倒對手」，連招式名稱都改成「撒旦奇幻式

什麼劈哩啪啦拳（好像是因為前面招式名稱太長而記不住）」。

沒錯，撒旦以冠軍獎金一千萬索尼的兩倍來交易，作弊獲勝了！而他只剩下用鉅額獎金所換來的榮譽，或許這樣也好吧。反觀18號，不只從撒旦手上拿到兩千萬索尼，還獲得第二名的獎金五百萬。然而比賽結束後，達爾等人忽然出現在比武場上，破壞了觀眾席之後又不知所蹤。

後來18號到底有沒有拿到錢呢？這部分漫畫或動畫都沒交代，畢竟魔人普烏復活引發的騷動，讓大家沒心思去關注了。只是18號與她老公不同，會因為「又沒有錢拿」而決定留在會場。從她對錢這麼執著看來，肯定會向撒旦收錢的。

而這一切，在電影《七龍珠Z：擊倒超級戰士！勝利是屬於我的》有清楚的揭露，裡頭成為主婦的18號有多麼精明，是一大看點，還能窺得撒旦先生珍貴的過去等。這部電影說不定真的價值一億索尼以上。

不僅多數選手喪失了資格，放棄比賽的達爾還忽然出現，做出破壞觀眾席的暴行，這些突發狀況都讓第二十五屆的武道大會，成了空前絕後的最慘大會。

不是程度太差，那才是一般人類的實力啊

是受了撒旦先生的影響吧，在這個把氣功波、舞空術都視為「魔術」的時代，竟然有不少地球人仍記得這些，甚至看穿打倒塞魯的並非撒旦先生，而是悟空等人。是的，那就是戴著墨鏡、梳飛機頭的大會主持人。他打從心底歡迎悟空等人來參加第二十五屆大會，因為他感嘆他們不出場的話，參賽者的層次實在太低了。

如果無法施展不同次元的戰鬥方式，剩下來的就只有一般格鬥家而已。儘管比武大賽集結了從世界各地而來、相當有自信的人們來爭霸，但像悟空他們那樣作戰的武道家應該很少見。那是因為大家都拿悟空當基準，才會認為參賽者的程度很低。

其實，那就是原本該有的樣子。仔細想想，被手下留情的少年特南克斯在臉上打一拳，也被還沒邪惡化的魔人普烏揍一拳而只是鼻子變紅喊著「好痛啊」就沒事（雖然滿地打滾）的撒旦先生，肯定一點都不弱。對一般人而言，那樣肯定會死人的啊。

父子合體？還是天下無敵的爸爸合體？

在天下第一武道大會上，展露才能的悟天與特南克斯，由悟空直接交託的重大任務合體技「合體術」正等著他們。

原本悟空的打算是跟悟飯父子合體，或跟達爾合體。但是達爾與剛復活的魔人普烏作戰時自毀，可靠的悟飯又被認為已經死了——瀕死之際的悟飯被東界王神所救，帶到界王神星賦予對付魔人普烏的重責。

本來可以看到靠「波特拉」的父子合體，可惜後來悟飯被普烏吸收，只好由復活的達爾跟悟空合體。而兩人在動畫裡，是靠著「波特拉」合體成「達洛特」，但在電影《七龍珠Z：復活的融合！悟空和達爾》裡，則是靠著「合體術」融合成「悟達爾」。

進行合體術時，高傲的達爾雖然不情願，仍然必須做出怪異的變身動作。光看這一段就值回票價了。至於悟飯與悟空父子合體的夢幻場面，或許可以期待電影版《七龍珠Z：神與神》。如果兩人合體，名字是不是要變成「悟空飯」？要不乾脆就叫「午飯」吧。

比起布馬，更吸引達爾的巴比提魔法

讓喜歡破壞與殺戮的邪惡化身「魔人普烏」復活的，就是巴比提一夥人。他們在魔法師比比提所創立的組織下，收集其復活所需的能源。儘管戰鬥力不高，卻能使用咒語及魔法的巴比提，藉由巧妙操縱邪心的魔法，從全宇宙找來強者收為手下。在〈魔人普烏篇〉登場的這些強者如下：

★史波迪：原本是長髮壯碩的地球武道家。

★亞摩：又瘦又高的光頭地球人。

★菲菲：來自重力為地球十倍的茲恩行星。

★亞根：在暗黑行星長大的巨大魔獸。

★達普拉：魔界之王，是巴比提的左右手。

★達爾：將靈魂賣給巴比提，能進化到「超級賽亞人2」的賽亞人。

遭到巴比提操縱的人們，透過魔法的引導，都能發揮超乎常人的力量。原本打不贏撒

旦先生的史波迪等人，就算脖子被折斷都神色自若，還把實力在父親之上的維黛兒打得奄奄一息。他們甚至還會了舞空術。但史波迪與搭檔亞摩，奪走悟飯的能源回去後不久，就被巴比提與菲菲很乾脆的處理掉了。

為了奪取能源，悟空等人被騙到巴比提的太空船裡作戰。菲菲被達爾撂倒，亞根也被悟空輕鬆打敗。最後只剩下誇口「全世界沒有人的力量能勝過我」的達普拉，儘管連界王神都恐懼他——怕的應該是他的特殊唾液，只要吐在人的衣服就會將之變成石頭——但他的實力，只跟超級賽亞人2的悟飯不相上下。況且悟飯還經常偷懶不鍛鍊，力量早就不如打倒塞魯之時。按照達爾的說法，達普拉「不是無法應付的對手」，但他的下場不是被悟飯打敗，而是被復活的魔人普烏吃掉，真是太慘了。

可是巴比提的魔法似乎很吸引人，一直渴望與悟空對戰的達爾，也故意中了他的魔法。也多虧他，達爾才成功逼出極限力量，終於變身成超級賽亞人2了。換句話說，其實達爾也擁有成為超級賽亞人2的潛力。之前他每天不停鍛鍊也無法辦到，是否因為平常的他臉很臭，習慣處於生氣的狀態，因此關鍵時刻，才引不出「怒氣」使能力覺醒呢？

把死後的達普拉送到地獄，他只會更高興

被魔人普烏做成餅乾還被吃掉、下場悽慘的達普拉，按照其生前的作為，應該要被送到地獄去才對。但那樣只會讓他很高興而已，所以在閻羅王的巧妙安排下，達普拉居然被送往天國。漫畫其中有一幕，就是閻羅王得意洋洋向返回彼世的悟空說：「我讓他上天國去了。」不過卻沒有描繪送到天國的後續發展，倒是動畫第兩百六十九集〈驚天之力！超越極限的達洛特〉，他登場了。

琪琪、布馬、維黛兒遭到魔人普烏殺害，被送到天國之後，開始尋找以為已經死去的悟飯。幫助他們找人的，就是達普拉。雖然他頭上有死者的光環，也沒有腳，但外貌確實就是達普拉。額頭上顯示被巴比提操控的印記已然消失，說話措詞也相當客氣有禮。

維黛兒從遠處就能感覺到悟飯還活著，為此達普拉相當佩服，還雙眼發亮、喜出望外地說「這就是愛情啊」，完全失去了魔界之王的威嚴。

巴比提讓魔人普烏復活的目的

那麼，魔法師巴比提為何要讓魔人普烏復活呢？

這要追溯到大約五百萬年前，地球上的人類總算能用兩隻腳走路之時，巴比提的父親魔法師比比提，跟他親手創造的魔物「魔人普烏」，兩人一起大鬧宇宙。看不下去的四位界王神與大界王神為了阻止這一切，就挑戰魔人普烏，然而除了現在的東界王神之外，其餘都被普烏殺害並吸收了。

由於吸收了大界王神，魔人普烏變成較不凶暴、力量減弱的樣子（即天真無邪的狀態），使得比比提無法完全控制，只好暫時將之封印在蛋裡，並送到地球。然而，在比比提想解開封印之前，唯一的生還者東界王神打敗了他。魔法師比比提從世上消失。

東界王神為了避免封印之蛋復活，只好不去刺激它、任其留在地球上。連東界王神都不知道比比提有個兒子，名叫巴比提。他計畫讓魔人普烏復活，來征服全宇宙，達成父親都無法做到的目標，成為宇宙之王。

引起騷動的最強戰士「魔人普烏」

魔人普烏沒有理性或感情，只知道不斷破壞與殺戮。在現身之前，根據東界王神的說明，想像中他應該是個相當殘酷無情的角色。可是一解除封印，看到他的外表卻是：

★ 一興奮，就會從有開孔的頭部或手臂上噴出蒸氣。
★ 說話很幼稚。
★ 粉紅色的胖嘟嘟體型。

這樣的外表跟大家的想像完全相反。悟飯或維黛兒看見他像小孩一樣，驚訝地問：

「這真的是魔人普烏嗎？」畢竟除了東界王神，大家都是第一次見到他。

但他很快展現了與外表截然不同的深厚實力。在巴比提的命令之下，他第一步是拿在場的悟飯等人血祭，再用頭頂上的突起物發射出變化光線，把呆站著的達普拉變成餅乾，並且吃了他。即使達爾變身成超級賽亞人2自爆，普烏也毫髮無傷。如果不把魔人普烏的細胞全部消滅殆盡，僅存一點或殘留餘煙，都能夠讓他再生，是個極度危險的魔人。

到底哪個比較強？魔人普烏的七種變化

提到魔人普烏，就是個胖嘟嘟，會用頭上突起射出的光線把人變成餅乾再吃掉的傢伙！各位腦子裡肯定先出現上述的形象吧。千萬別被他可愛的模樣給騙了，畢竟這只是他其中一個型態而已。事實上也不是他最早的模樣。

吸收他人而變身的魔人普烏，不只能夠還原吸收對象的身體特徵、性格、戰鬥力等，還具備了看一次就學會任何招式的驚人學習力。不過，如果兩個普烏作戰，傷害似乎也是會逐漸累積的。現在就來按照登場順序，看看魔人普烏的各種變化。

① **天真無邪：** 注入悟空等人的能量後，解封印出來的型態。以他所吸收的大界神為基礎。個性就像小孩子一樣天真無邪，最喜歡吃東西。一旦生氣就會變得很凶暴。

② **善良：** 由於太過生氣，使「純粹邪惡」脫離了「天真無邪」所留下的型態。外表、個性都跟「天真無邪」沒有不同，但戰鬥力非常低。

③ **純粹邪惡：** 從「天真無邪」分離出來，只剩下邪惡之心的型態。排骨似的瘦長體型乍看之下很弱，但分離時幾乎帶走了所有力量，比「善良」還要強大許多。

④ **邪惡：**「純粹邪惡」又吸收了「善良」，再度變化的型態。擁有高瘦結實的體格，比胖嘟嘟的「天真無邪」更適合戰鬥。此外，自尊很高且性格殘忍，不能容忍任何人比自己還強。不但吸收了悟天克斯與比克，獲得了力量與聰明的頭腦，還吸收了被老界王神開發潛能至超越極限的悟飯（通稱究極悟飯）而力量大躍升。除了外表相似於吸收對象之外，也能使用相同招式。

⑤ **力量？…：**悟空等人，將他所吸收的比克、悟飯、悟天、特南克斯帶出體外之後，暫時變成的肌肉男型態。恐怕是以從前所吸收的南界王神為基礎，但沒有正式名稱。

⑥ **純粹：**魔法師比比提最早創造出來的型態。在所有的普烏中體型最小、也最像小孩。破壞性高，個性凶暴。由於達爾把他體內的「善良」釋放出去，因此完全失去理性。

⑦ **普烏先生：**唯一存活下來的「善良」，在地球生活居住時所用的名字。

儘管戰鬥力有所差異，但基本上任何型態的魔人普烏都是很強的，畢竟他可是不徹底消滅到一點不剩就無法打倒的對手。其中最弱的，應該是「善良普烏（普烏先生）」，他的力量幾乎被分離出去的「純粹邪惡普烏」帶走了。

那麼最強是誰？本是跟悟空展開最後之戰的「純粹普烏」，但是獲得吸收之人的知

識，甚至也提升一點力量的「邪惡普烏」或許更強大吧。

「最強的魔人」可不只是他自賣自誇（純粹普烏似乎不能說話⋯⋯），吸收了悟天克斯及比克之後，悟空只要不合體就打不贏他，連老界王也認同他的強大。不只如此，他連究極悟飯都吸收掉了。就連老界王神所認定「在現世或彼世都是前三強大的能人」悟空，都若無其事地坦承，如果變身成超級賽亞人3的話，連「天真無邪」都可以打倒。

不只是悟空，連達爾都認為如果超級賽亞人3的狀態蓄積了大量的氣，能夠徹底消滅「純粹普烏」。由此可見，「邪惡普烏」果然還是最強的。

然而，即使悟空使出超級元氣彈，如果沒有撒旦先生的精神喊話，也無法收集到靠著「波路亞」復活的地球人之元氣。如果沒有「波路亞」幫悟空恢復體力，他的超級元氣彈也沒辦法打中普烏。也就是說，若沒有伙伴的支援，沒人能真正打倒魔人普烏。

果然，只要魔人普烏不轉世的話，封印還是最有用的方法。就算想讓他復活，若沒有透過賽亞人來收集到足夠的能量，應該也相當勞心勞力吧。

打倒魔人普烏最有用的是咒語？

儘管魔法師比比提仗著有熱衷破壞與殺戮的魔人普烏，卻不安於無法完全控制他。由於他吸收了大界王神因而喜歡吃點心，比比提只好讓他每天都吃到「宇宙最好吃的東西＝蛋糕」，成功使之聽命。但除了被捲入破壞與殺戮，比比提也擔心成為被殺的目標。只有蛋糕，仍不能消除比比提的不安，為了以防萬一，就準備了封印的咒語。他把咒語寫在筆記裡，兒子巴比提則繼承了筆記。

雖然不確定咒語是用什麼文字紀錄，可是它確實能發揮效用。每當普烏不聽命，巴比提只要拿「要封印你」威脅，他就會順從了。而魔人普烏要殺掉巴比提之前，是先扼住其脖子讓他無法念咒語，證明咒語真的存在。

那究竟是怎樣的咒語呢？在空間轉移時，他曾唸過「巴巴啦巴」這幾個音，或許是相似的語言。搞不好，巴比提父子命名的來源，是迪士尼動畫《灰姑娘》裡有名的咒語「比比提巴比提噗（Bibbidi-Bobbidi-Boo）」也說不定。

家族之愛覺醒的達爾

被對手領先一步，讓達爾喪失戰意。在〈魔人普烏篇〉裡，可以一窺他令人意外的另一面。例如看到特南克斯不知不覺可以變成超級賽亞人時，為了測試特南克斯的實力，還以「我帶你去遊樂園玩」當條件。如果是以前的達爾，肯定會要他「別撒嬌了」，還會逼特南克斯去應戰。儘管為了與悟空對戰而將靈魂賣給巴比提，卻聽進悟空的警告，意識到魔人普烏一旦復活就會殺害布馬等人，於是決定壯烈犧牲，跟普烏同歸於盡。行動之前，還抱了抱從小到大沒抱過的特南克斯，留話要他好好照顧布馬。

照比克的說法就是「那個傢伙第一次為了別人而戰」，是的，達爾的家族之愛覺醒了。

而在他消失之際，又說了：「永別了。布馬、特南克斯，還有卡洛特……」與三人道別後，就自爆了。這是達爾表現出真男人的瞬間。之前與達爾作戰的悟空，早就可以變身成超級賽亞人3卻隱藏實力，讓達爾相當憤懣，因而拒絕與悟空合體。但一聽到布馬已被魔人普烏（邪惡）吃掉、特南克斯也被吸收時，還是不情不願地答應了。

果然只要搬出家人就會讓他妥協。而且特南克斯和悟天還鼓勵了他「就是得像平常一樣跩才像你」。對於喜歡驕傲自滿的達爾粉絲而言，這實在是個令人哀傷的現實。而在界

王神星與魔人普烏（純粹）決戰時，達爾分析了他與悟空的差異（第五百一十話）。

「現在，我好像有點懂了。為什麼原該是天才的我，卻會比不上你。我想，那是因為你心中有拚命想去保護的東西，那種極力想去保護某事物的強烈心情，能夠產生一種無比的力量。的確，或許就像剛才的我那樣。從前的我是為了能隨心所欲、為了快樂、為了殺敵、以及為了自尊，所以才一路打鬥至今。

但是他卻不同。他並非為了贏得勝利而戰，他窮盡全身力量只為了絕不輸給對方！因此他不會執意要取對方性命──那傢伙當時也沒有殺我。就好像他知道今日的我會產生一點點人性那樣。太讓我生氣了！最喜歡戰鬥但心地善良的賽亞人算什麼啊！加油，卡洛特，你是世界第一，無人能比！」

這一段簡直就是宣告徹底認輸。不過擁有人性、對家族之愛覺醒的達爾，也是心地善良的賽亞人二號喔！

最強傳說之一：通往最強 Z 戰士之路

每次在悟空面前出現的敵人，肯定都擁有驚人力量與招式。即使悟空等人歷經各種戰鬥，屢屢提升了力量，可說是地球上最強的武道家跟戰士，然而悟空等人在一般狀態，仍無法單獨應付這些強敵。這時他們可以運用的就是變身，以及在變身狀態下所施展的招式。要成為最強的戰士，就必須靠變身來提升力量。接著來看看在〈魔人普烏篇〉中，登場的主要變身。

① **超級賽亞人：**

賽亞人為了提升戰鬥力的變身，被稱為「傳說中的戰士」。過去雖然有各種型態，但目前統一用這個名稱。特徵是個性好戰，有金色倒豎的頭髮與金色眉毛、綠色眼睛等。在這個時空的地球上，不只悟空、達爾、悟飯，連特南克斯或悟天都能變身，被達爾說成「簡直像是超級賽亞人大拍賣」，但並非只要是賽亞人，就能到達這個程度。戰鬥力比一般狀態高五十倍。

② **超級賽亞人 2：**

超級賽亞人的進化型之一，被稱為「跨越超級賽亞人高牆的超級賽亞人」。外貌與超級賽亞人沒有太大的差異，特徵包括頭髮倒豎得更厲害，全身被火焰的氣所包圍，有時候還會釋放出閃電般的火花。在〈生化人篇〉，16 號被塞魯破壞，導致悟飯爆發怒火、進化成超級賽亞人 2，也是這個狀態首次登場。在〈魔人普烏篇〉，悟空首次展現超級賽亞人 3，為了呈現演進，就給這個狀態取名為超級賽亞人 2。性格也比超級賽亞人更好戰。

在彼世的悟空，經年累月修行之後總算學會，達爾也是在魔法師巴比提協助下，釋放潛力才獲得此能力。但悟天克斯待在精神時光屋修練一週（現實世界三十分鐘左右），就能變身自如。在〈魔人普烏篇〉裡展現這個狀態的，有悟飯、悟空、達爾跟悟天克斯。據說戰鬥力是超級賽亞人的兩倍（一般狀態的一百倍）。

③ 超級賽亞人 3：

超級賽亞人 2 再晉一級的變身。賽亞人所蘊藏的力量被以最大限度被引導出來，是最強的姿態——當然是指在〈魔人普烏篇〉裡最強，如果作品繼續畫下去、悟空繼續修練的話，就會被更新。此時的金髮及腰，眼睛上方沒有眉毛，眼窩上也有隆起。心境比超級賽亞人 2 穩定，不過長相看起來就是壞蛋，而且會消耗大量能源，因此若在彼世之外的地方變身，就只能維持一點點時間，這是美中不足之處。

變身時，「氣」大幅度增加，周圍還會出現雷鳴和地鳴。最早展現出來的悟空，在彼世經歷數年修練才能變身，但是悟天和特南克斯在合體之下，只花了一週就學會了。在〈魔人普烏篇〉，能變成這種狀態的，就只有悟空及悟天克斯（他們本人稱為「超級悟天克斯」）。戰鬥力據說是超級賽亞人的四倍（一般狀態的四百倍）。

④ 合體術：

在彼世，梅達摩爾星人教給悟空的合體技。合體的兩人必須將力量與體型大小調整到相等，還得做出左右對稱的動作。只要手腕彎曲方式或伸手指的時機有些微的差異，合體就會失敗，也會因此變胖或骨瘦如柴，不要說強化戰鬥力了，身體甚至會變弱。一旦成功，就能誕生出一位結合了兩人之力的超級戰士。服裝則是梅達摩爾星人的民族服裝。

合體後的名字是兩人名字的組合，說話也是兩人的聲音疊合，而且莫名地態度很傲慢、行事近乎魯莽。合體之前，必須花點時間，但只能維持最長三十分鐘。如果變身成更耗能量的型態，維持時間就會更短。一旦分離後想再合體，就必須間隔約一小時。總之，時間的限制很多，是這個合體術的特色。

若兩人同為賽亞人，合體之後也可能變成超級賽亞人2或超級賽亞人3。成功的例子，有悟天克斯（特南克斯跟悟天）、電影版的悟達爾（悟空跟達爾）。

⑤ **波特拉：**

界王神與他的隨從戴在身上的耳飾，擁有類似合體的特性，方法也很簡單，無須像合體術那樣雙方能力相當，只要將一對波特拉，分別戴在其中一人的右耳及另一人的左耳上。而且力量大於合體術，不是戰鬥力相加，而是驚人的相乘。兩人實力越接近，所誕生的戰士就越強大。悟空與達爾所合體的達洛特，還可以變成超級賽亞人。除了混合兩人所穿的服裝，說話時也是兩人的聲音疊合。可是，一旦利用波特拉合體，就無法再分離，是個危險的替代品。解法似乎只有接觸魔人普烏體內的空氣。

儘管它可說是界王神所擁有的寶物，但在老界王神說出這方法之前，東界王神及隨從吉比特，根本不知道它能夠合體。成功的例子，有達洛特（悟空跟達爾）、東界王神跟吉比特、老界王神（十五代前的界王神跟女巫死老太婆）。

⑥ **究極悟飯：**

悟飯藉助老界王神釋放潛能而超越了極限，稱為究極悟飯。儘管眼神看起來銳利了些，但頭髮顏色仍保持著黑色，外表感覺不出有什麼變化，然而就算沒有變身，也擁有遠超過超級賽亞人的戰鬥力。要引導出這個狀態，只須用變身超級賽亞人的要領運氣即可。

放出來的氣似乎也與原先不同，甚至讓比克誤以為接近他們的悟飯是新的威脅。

★ 最強傳說之一補充──最強的是究極悟飯與達洛特？

由此可知，賽亞人是歷經各個階段而提升力量，也證明了成為超級賽亞人系列之前，基礎戰鬥力可以透過修行與訓練來改變。不斷修行的人就能提升，偷懶的人就會下滑，可是超級賽亞人也有無法跨越的高牆，與生俱來的潛力有所差異也是事實。純種賽亞人悟空藉著修行成為超級賽亞人3，達爾被引出潛能後，也跨越了超級賽亞人的高牆。但是賽亞人與地球人混血生下的孩子們，卻輕而易舉克服了。特別是悟天與特南克斯，說他們是超越達爾這個「以達爾行星為其命名的天才戰士」的超級天才兒童也不為過。兩人不知不覺就能變成超級賽亞人，合體成悟天克斯，更可以輕鬆成為超級賽亞人3，潛力真的很高。

只是，與有時限或耗能極大的超級賽亞人3相比，潛力被老界王神解放的究極悟飯，不但沒有時限，戰鬥力也高於超級賽亞人。這是他的優勢。他的強大可是讓吸收了悟天克斯、比克之前的魔人普烏（邪惡）感到憤恨不已。究極悟飯，肯定是單體變身中最強的型態吧。

另一方面，不輸這三個孩子的爸爸們，透過「波特拉」的合體達洛特也奮力戰鬥著。在漫畫中的標題是〈天下無敵的合體爸爸〉（五百零四話），顯示兩人合體的實力，還遠勝過吸收了究極悟飯的魔人普烏（邪惡），簡直是無敵。由此可見，合體後最強的就是達

洛特了。

　　只是悟空與達爾的合體，還有藉「合體術」變成的悟達爾。的確，比起穿著老土衣服且冷靜平淡進行作戰的達洛特，悟達爾不僅好戰、服裝很酷，戰鬥超華麗打起來更好看。

　　不過合體術是兩人力量相加，戰力上實在低於波特拉合體。

　　既然要合體的話，悟空的搭檔若換成究極悟飯，肯定天下無敵。兩人再以波特拉合體的話，說不定悟空曾經很恐懼的「等世界和平時要去上悟飯的學校嗎……」這個新《七龍珠》傳說應該也會就此揭幕吧。

被歌頌已久「傳說中的超級賽亞人」，每千年才會出現一人，而且喜愛破壞及殺戮。

事實上，在《七龍珠》之前的兩百三十八年，確實也記載著一段「在賽亞人中所傳說的超級賽亞人出現了，由於破壞與殺戮使得全宇宙聞風喪膽」的歷史。

就連毀滅達爾行星的弗力札，表面上輕鬆說「那只是愚蠢的傳說」，但內心深處仍對超級賽亞人有所戒備。而這樣的「傳說中的超級賽亞人」，其實離悟空等人很近。他的名字就叫布羅利，是電影版原創且三度登場的角色。

悟空與布羅利有很深的淵源。原來兩人是同一天生日，還被放在相鄰的嬰兒床上。然而布羅利明明是一出生就擁有高達一萬戰鬥力的超級菁英戰士，仍敗給了戰鬥力只有2的下級戰士悟空的哭聲。從此布羅利有了心理陰影，對悟空心懷憎恨。

而布羅利的高強戰鬥力也替他帶來不幸。達爾王擔心他威脅到王室地位，差點就將他連同他父親博加斯一起殺掉。壞運接二連三地，弗力札毀滅了達爾行星。父子倆本該與達爾行星相同下場，但或許是生存本能讓布羅利覺醒，仍是嬰兒的他卻變成超級賽亞人，跟

父親博加斯一起逃離了達爾行星。

他不斷長大，個性也越來越個性凶暴，終於成為「傳說中的超級賽亞人」。父親博加斯對這樣的他感到恐懼，就把科學家製作的控制器戴在他的頭、頸、手上，成功操控了布羅利。

既然擁有這種力量，他們便在南銀河卯足勁肆虐破壞。對南界王來說，可是極大的麻煩，此後有能力的正義武道家們可能都會被趕出他所管轄的南銀河。另一方面，北界王察覺這場變異，就讓悟空去調查他們是否以北銀河為下一個目標。這讓南界王相當沒面子。

而博加斯移居到環境良好且位於北銀河的地球上，以此處為據點打算建立帝國。同時也打算向達爾尋仇──畢竟達爾是仇人達爾王的兒子，待在地球也成為阻礙。布羅利首次登場，是一九九三年三月上映的電影版《七龍珠Z：燃燒！熱戰・烈戰・超激戰》，這時，剛好是電視動畫播出「塞魯遊戲」──布羅利與魔人普烏如此相似是錯覺嗎。

① **喜愛破壞與殺戮的純粹邪惡。**
② **在銀河肆虐。**
③ **無法控制。**

④ 會變身。

⑤ 擁有能夠破壞行星的力量。

⑥ 成為悟空等人的敵人。

以上是兩人的共通點。魔人普烏的確不是賽亞人，布羅利也不是像魔人普烏那樣由人創造出來的——雖然在電影《七龍珠Z：擊倒超級戰士！勝利是屬於我的》裡的布羅利，是電影《七龍珠Z：兩人面臨危機！超戰士難以成眠》殘存下來的布羅利基因，透過生物科技再造的。

但其他共通點還有：親手殺害打算控制自己的人（布羅利也殺了父親），以及像個最強敵人一般單槍匹馬對戰悟空等人。這些在電影上映一年後的〈魔人普烏篇〉裡都使用了。

最強傳說之三：傳說中的超級賽亞人就是這麼厲害

雖然有博加斯控制著布羅利的凶暴性情，然而悟空一出現，情緒激動得無法自制的布羅利便擺脫了控制並攻擊悟空，最後還變身成傳說中的超級賽亞人。從超級賽亞人到傳說的超級賽亞人兩段變身的布羅利，外貌也跟悟空等人的變身不同。

【超級賽亞人】體格一如平時，但全身會包圍一層金色的氣，瞳孔與眉毛都是綠色。頭髮倒豎，在大白天時顏色跟瞳孔同樣是綠色，晚上則變成紫色──也可能是受到光線影響而不同。即使遭到超級賽亞人的達爾攻擊也不為所動。此外在沒有遙控裝置的狀態下，與悟空等人一樣是金髮。

【傳說的超級賽亞人】從超級賽亞人再晉級，擁有金髮（有時帶點綠色）、金眉毛和可怕的白眼，體型也變成肌肉賁張的巨漢，凶殘如賽亞人所說，還自稱是「惡魔」。

布羅利的力量能夠將行星濃縮至手掌大小，並用氣功波毀壞。結實的體格即使直接被龜派氣功打中也完全沒事。與悟空戰鬥時，說著「氣在提高，簡直多到滿出來……」因此

他不只不會消耗氣，甚至能自動恢復。

傳說中的賽亞人果真喜愛血腥與殺戮，也擅長拿對手來血祭，徹底令悟空等人吃足苦頭，還殺害了父親——被自己的孩子所殺，似乎是賽亞人的命運。也讓高傲的達爾真的害怕「會被殺死」。只不過，就算悟空無法獨自對付敵人，在夥伴的幫助下也能夠打倒。這是《七龍珠》的必然套路，也是一大看點。

但是對悟空等人而言，「傳說中的超級賽亞人」這個字眼會一輩子跟著他們，同樣的布羅利也相當纏人且怨念深重。眾人認為在《七龍珠Z：燃燒！熱戰・烈戰・超激戰》已被消滅的布羅利，奇蹟般獲救並來到地球。這就是《七龍珠Z：兩人面臨危機！超戰士難以成眠》的劇情。由於布羅利所搭的太空救生艇在極寒地區降落，因此被冰封了七年，卻與悟天的假哭聲產生共鳴而復活，還跑去攻擊收集龍珠的悟天等人。由於也是瀕死狀態再復活，按照賽亞人的特性，其力量也大躍升。

化身為復仇之鬼的布羅利對戰陷入危機的悟天等人之時，悟飯與悟空趕來並擊退了布羅利。能看到父子三人一起發出龜派氣功的夢幻演出，讓粉絲超級滿足的。不過仔細想想，這個時間點（與塞魯決戰之後）的悟空應該是彼世的人，無法這麼簡單來到下界才對，難道是龍珠的奇蹟嗎？還是瞬間的幻影呢？這是誰都無法理解的事……

最強傳說之四：還有誰能成為傳說中的超級賽亞人？

悟空等人與布羅利的差異，在於悟空他們必須修行再加上激昂的情緒，才能變身成超級賽亞人。相對於這樣的努力型，布羅利則是一出生就能夠變身成超級賽亞人的天才型。連自稱天才的達爾也無法與之相比。為避免讀者搞混兩者，我們把悟空等超級賽亞人稱為「傳說的戰士」，布羅利這樣的超級賽亞人稱為「傳說的超級賽亞人」。

那麼，除了布羅利之外，還有誰可以變身成「傳說的超級賽亞人」？擁有這種資質的，似乎只有悟天與特南克斯兩位小朋友。在沒人教導的情況下，他們就可以自然變成超級賽亞人。要說他們像布羅利一樣，是天生的超級賽亞人也不為過。但不同的是，布羅利會失去理性、性格凶暴，但特南克斯等卻能控制凶暴的一面，保持自我意識。

從這一點來看，已經不符合「傳說的超級賽亞人」的條件了。而且這也不是什麼繼承的名號，布羅利必須從超級賽亞人進一步變身的姿態，才稱做「傳說的超級賽亞人」。

世紀末的傳奇救世主「撒旦先生」

在塞魯遊戲中大活躍（？）而成為拯救世界英雄的撒旦先生（本名叫馬克），深受世界愛戴，榮耀之身在〈魔人普烏篇〉中也沒有絲毫動搖。他總是能找到任何理由保住面子，例如戰鬥力不足仍虛張聲勢、遇到無法理解的事就會歸因於魔術或作夢等。反正是世界冠軍所說的話，多數人都會照單全收。當維黛兒展露了他認為是魔術的舞空術，他還很自虐說出過時冷笑話：「維黛兒也變成飛行少女了。」

覺得女兒會飛，那他應該也可以，於是就站在椅子上揮拍雙手用力跳，結果臉部還給了地板一個特大號親吻，撒旦先生也曾展現如此俏皮的一面。在〈魔人普烏篇〉充滿著破壞與殺戮的悲壯氣氛下，他算是負責搞笑橋段的重要角色。而且正義感很強。悟空等人以力量對抗復活的魔人普烏，相較之下，撒旦先生與普烏則是用心交流，真的讓普烏決定不再殺人。幸運的是，當時魔術師巴比提已經不在。而且親近魔人普烏（天真無邪）的小狗（後來命名為阿貝）被人類射殺時，他也是第一個衝出去懲罰對方。

在神的宮殿將這一切看在眼裡的比克，也對維黛兒說「也許你爸爸的力量比不上我們，但卻是值得讚許的世界冠軍」，給予他極高評價。另一方面，與魔人普烏（純粹）最

終決戰時，儘管東界王神稱他為地球人最後的倖存者（有一說，認為占卜婆婆，也就是龜仙人的姊姊，也倖存下來了），老界王神卻說「那個叫撒旦什麼的就是被做掉了，對我們也沒什麼影響」，就把他留在界王神星上了。撒旦先生與阿貝只能在現場看著戰況，真是幸運啊。

正當達爾想爭取時間好讓悟空集氣，卻快被魔人普烏（純粹）殺死之時，撒旦先生認為這是夢，因此虛張聲勢地參戰了。乍看之下，好似有勇無謀，卻成功讓魔人普烏（純粹）吐出體內的善良普烏，而發展成普烏（純粹）與普烏（善良）之間的對戰。

就在普烏（純粹）因為普烏（善良）而無暇他顧時，達爾想到了一個戰術，即悟空的超級元氣彈。為了完成超級元氣彈，撒旦先生請求被波路亞復活的地球人協助，接著又救出了躺在普烏（純粹）身邊動彈不得的達爾。正因為有撒旦先生在，才有辦法打倒普烏（純粹）。而〈魔人普烏篇〉或許正如悟空所說，撒旦先生「真的是個救世主」，只可惜後來除了相關人士，神龍抹去了其他人關於魔人普烏的記憶。

無論到哪裡，修行都是很艱辛的

提到《七龍珠》所想到的，一是修行，二是修行，三和四是戰鬥，五還是修行！整個故事就是不斷的修行與戰鬥。畢竟這是第一主角悟空最喜歡的事。而且修行也有其成果與價值。那麼，這次的〈魔人普烏篇〉又有哪些修行呢。

① 在彼世修行之卷：

悟空一直都在北界王星修行，但遭到塞魯自爆的波及之後，成為新修行場的，就是大界王所居住的大界王星。這裡聚集了許多代表各銀河的正義武道家，跟悟空一樣都擁有肉體，是一處非常適合每天勤勉修練的地方。也因為有各式各樣的武道家，完全不乏過招的對手。

而且肉身已然死去，所以全力作戰也能全身而退喔。跟下界相比又比較不消耗能量，即使毫無節制運氣，也一樣沒事喔。正因為有這些好處，悟空才能夠踏入未知的領域，也就是變成超級賽亞人３。加上在〈魔人普烏篇〉裡很重要的合體術，也是梅達摩爾星人在這個地方教他的。

在電視動畫裡，北界王為了以防萬一，安排了被魔人普烏（邪惡）變成巧克力的克林與亞姆在大界王星修行。尤其是在第二十五屆天下第一武道大會上決定當個觀眾的亞姆，似乎被武道家們所感化，穿上令人懷念的龜仙流道服開始認真修行。彼世確實是最適合修行，但死時如果沒有被賦予肉體，就無法辦到，難度其實滿高的。

② 在重力控制室鍛鍊之卷：

把重力加諸人身上的重力控制室，是改造布馬家的空房、以修行為目的之特殊房間。也稱為重力室。原理是將使用在交通工具上的反重力裝置加以應用。之前悟空要前往那美克星時，就拜託布里夫博士在膠囊太空船裡設置了人工重力裝置。以此為基礎，並在達爾的委託下，改良到可以製造出地球重力的三百倍。每天都在重力室積極鍛鍊的達爾，希望八歲的特南克斯比悟飯更強，便在重力室教導他格鬥技。當重力為一百五十倍之時，一般狀態似乎相當難熬，為了能順利鍛鍊，只好變身成超級賽亞人。

③ 在大自然特訓之卷：

有了「在天下第一武道大會可以見到父親」、「既然要出場就要拿冠軍」這些念頭的悟飯，開始休學集訓，地點是家裡附近的大自然環境，利於避開他人目光，能以超級賽亞人的狀態盡情修行。為了好好鍛鍊偷懶而遲鈍的身體，他請弟弟悟天幫忙，因此得知悟天

竟然也能夠變身成超級賽亞人，而且琪琪還教悟天過招。他以超級賽亞人狀態的悟天為對手，但後來又知道特南克斯也能變身後，焦急的悟飯就更勤於特訓了。

④在大自然學習舞空術之卷：

除了特訓之外，悟飯還有另一件事，即他答應教維黛兒舞空術。在此之前，她必須先學會控制氣。而她甚至不曉得有「氣」這種東西。悟飯從氣的使用開始傳授，可能是教法不錯，也可能是維黛兒有天分，只花了一天不到，她就能浮起來了。悟飯順便也教了能變成超級賽亞人卻不會飛的悟天。直到維黛兒能在天空自由飛翔為止，悟飯大概花了十天陪她。

⑤在精神時光屋特訓之卷：

達爾死去，悟飯消失，悟空待在下界的時限逼近眼前。在波波建議之下，實力相當的悟天與特南克斯必須利用悟空傳授的「合體術」，來對抗魔人普烏。從氣的配合到左右對稱的特殊變身姿勢等合體條件，兩人都要在超短時間內學會——只有在神之宮殿的精神時光屋才能達成了。跟塞魯作戰時，悟空等人也曾進去修行過。在裡頭，六個小時等於地球的一分鐘，而他們也成功合體成悟天克斯，且變身為超級賽亞人3。這兩個孩子成長快速，未來實在不可限量啊。

⑥ 在界王神星練劍之卷：

傳說中的Z寶劍，插在界王神星的大地上，悟飯必須將之拔起。儘管它沉重到完全陷入地面，但據說能拔出來的人，就能擁有全宇宙最強的力量。因此悟飯拚命揮舞這把劍，才一天就能運用自如。結果一試砍宇宙最堅固的金屬「霹靂鋼」，別說削鐵如泥了，Z寶劍竟斷成兩截。但十五代前的老界王神卻從中現身，沒錯，他的魔法證明了他是宇宙最強，也就是「不管多麼厲害的人，我都可以把他隱藏的力量引出來，使他超越極限」，於是悟飯就接受了這個儀式要花五小時、提升力量要花二十小時的魔法。儘管看起來相當可疑……

大家為了在天下第一武道大會出場，或與魔人普烏一戰，都各自鍛鍊、特訓，當然也包括了克林跟比克。不過實際展現出成果的，還是維黛兒。她學會了「氣」，在短時間也熟練了舞空術。雖然她深信世界冠軍的父親肯定是最強的人，但學會舞空術那一刻，她已經比父親還強了。

就算撒旦先生學會了舞空術，他仍是那個在椅子上揮舞雙手跳起來、臉撞上地板的搞笑大叔。在大家努力修行之時，他卻始終認為自己將是冠軍。而無論鍛不鍛鍊，一窺這些

人各自的心思跟狀況百出，也是〈魔人普烏篇〉的樂趣所在。

修行相當耗時，但在讀者面前卻是進展快速，從告知觀眾悟天克斯誕生的〈剩下的希望！小孩們的新必殺招〉（動畫第兩百四十話），到合體終於現身的〈合體超人悟天克斯誕生！〉（動畫第兩百五十一話），也花了將近三個月喔。

尚未結束的魔人普烏篇？

悟空發出恐怕無法再使用的究極招式「超級元氣彈」，魔人普烏的威脅也隨之消失了，真是可喜可賀……本當如此，但似乎不能接受，想也知道，雖然打倒了魔人普烏，卻是藉助了眾人的力量。悟空口中「你還真不錯哪，我可是很興奮」的魔人普烏，是史上最強的敵手。

包括彼世在內，已無人能滿足悟空了。從梅達摩爾星人學來的合體術不能在彼世使用，也是原因之一。那裡沒有與悟空同等級或更強的戰士，連排骨飯都不夠格。的確，被忽然出現在大界王星的魔人普烏（純粹）輕易撂倒，所以超級元氣彈在兩人之間僵持不下時，悟空才會這麼說：「你真的很厲害，能一個人獨自奮鬥到現在。希望下次你能轉世成好人，讓我們一對一來決勝負，我會等你的。我也要好好再修練我的武功。」

悟空真的太帥了！而且還一邊行舉手禮，一邊說「再見了」，就此消滅了魔人普烏。

肯定有許多書迷，為了這一連串的畫面而感動吧。在電視動畫裡，從「獨自奮鬥」到「下次轉世」之間，放進了許多回憶片段，也追加了一段台詞：「竟然能夠不斷的改變外貌……讓事情變化到這個地步！」

這段追加的台詞簡直就是悟空的心聲。魔人普烏不只是改變外貌，也越來越強。他提升的速度使悟空跟不上，這可說是一段徹底認輸的宣言。所以他才要好好再修練武功，重新挑戰。然而魔人普烏的命運早已註定。聽見悟空懇切的願望，閻羅王讓魔人普烏（純粹）的靈魂轉世為善良的少年烏普。

這是閻羅王第三次漂亮的安排。第一次是把達普拉送上天國，第二次是留下達爾的靈魂及肉體。這次則是魔人普烏的轉世。的確，若把這三人送到地獄，肯定會破壞秩序且無人能收拾。即便這是超乎法規的處置，卻相當正確。而悟空也能訓練烏普，把地球的和平交給他，且達成再一次與魔人普烏交手的夢想。

沒錯，〈魔人普烏篇〉之後的新篇章就此開始。漫畫中，與烏普相遇的下一代女英雄——孫子小潘登場，但故事就結束在大戰終結十年之後的天下第一武道大會。不過電視動畫裡，也描繪到魔人普烏大戰結束過了半年，倖存的普烏（善良）後來的故事（第兩百八十七話），以及在布馬家開派對的花絮（第兩百八十八話）。

無視於自然法則的那美克星人

由於喜愛破壞與殺戮的魔人普烏復活，不只地球人類全滅，連整個行星都遭到破壞。原本發生這種狀況，就因此閻羅殿裡的閻羅王與小鬼們，都得不眠不休工作、審判死者。算是悟空等人也沒法應付，但此時，就是「拜託神龍讓他們復活」、「靠七龍珠恢復原狀」、能夠實現人們願望的奇蹟之球「七龍珠」該出場了。

果然還是《七龍珠》的世界觀。龍珠在〈魔人普烏篇〉裡，也是一項很重要的道具。以前的人應該是一邊進行緊張刺激的冒險之旅，一邊慢慢收集七顆龍珠再許願，但自從世代守護聖地凱里的看守者、也是烏巴之父的親勃拉復活之後，收集七龍珠最主要的目的，都是讓人復活。

眼見神龍與波路亞不斷演出復活的戲碼，老界王神非常不滿，便禁止他們使用七龍珠。因為這件事簡直無視於自然法則。可能讀者早已司空見慣，覺得這是再正常不過的事了，卻沒想到這其實是一種打破禁忌之術。

很久很久以前，由於那美克人個性認真，老界王神才會允許他們在那美克星使用，但禁止在其他星球這麼做，可是丹丹卻對他說：「用在正確的用途上有什麼不對！」老界王

神只好默許了。

　　或許波路亞每次實現一個願望、只限一人復活，也是這個原因。可是弗力札事件之後，繼承大長老的穆利就提升了波路亞的力量，不但可同時復活許多人，還擁有使界王神復活的力量。聽到這一切的老界王神激動地說：「這些傢伙，竟然把自然法則搞得亂七八糟……」只不過在復活的地球人裡頭，有風韻猶存、悟空答應要讓他摸一下的布馬，因此他的心情想必很複雜吧。

　　如果悟空真心想把地球和平交給下一代，理當禁止任意許下復活的願望吧。因為仗著有龍珠，大家才會輕忽大意。畢竟扛起下一代之責的年輕人日漸成長，或許因為混血的關係，偷懶不去修行，根本家常便飯……

下一代賽亞人偷懶不修行的影響？

最終章〈魔人普烏篇〉，儘管動畫標題加了字母，但原作漫畫自始至終就是《七龍珠》。也就是說，無論如何孫悟空都是主角，可是他卻對魔人普烏示弱地說：「我打不贏他。」為了參加天下第一武道大會，僅能到下界一天的悟空，時間的確不夠。而且魔人普烏的力量也一次比一次更強。一開始光看外表還以為能贏的傢伙，已經進化成打不倒的等級了。在彼世能夠維持超級賽亞人 3 的變身，在下界卻會嚴重耗能導致縮短時間，然而真正的理由，是悟空希望能讓下一代來保護地球。

但應該扛起責任的年輕人們，似乎抵抗不了血統宿命。雖然瀕臨絕種的純種賽亞人是戰鬥癡，也是鍛鍊狂，相較之下，與地球人混血的賽亞人，在成長過程中似乎有討厭修行的傾向。或許，這也是世界和平的證明。確實是不必要求他們每天修行，可是這種與生俱來的性情，等到最新電影《七龍珠Ｚ：神與神》是否還能應付呢？

戰鬥全紀錄（魔人普烏篇）

〈魔人普烏篇〉裡有許多混戰，以及很難分出勝負的對戰，因此我們盡可能整理出來。

【○悟飯×銀行強盜●】

在撒旦城，一擊就打昏了三名拿槍掃射的銀行強盜。其中兩名打算開車逃跑，悟飯用氣打飛了汽車，所以有人都被逮住。

【○賽亞超人×失控車輛●】

為了阻止開車亂衝撞的年輕人，悟飯站到車子前面，使之無法開車。生氣走下車的他一聽到「賽亞超人」這個名號就笑了出來。只見悟飯氣得把道路踩得凹凸不平，年輕人因此喪失戰意，乖乖開車回去。

【○維黛兒×強盜二人組●】

面對體格相差數倍的強盜，維黛兒一腳加上一拳，就打昏其中一人。

【○賽亞超人×強盜二人組●】

第二個強盜用槍瞄準了維黛兒，卻被賽亞超人阻止。即使強盜駕駛飛天車逃逸，賽亞超人仍然追上了，並給予頭部一擊打昏了強盜。

【○特南克斯×伊達沙●】

天下第一武道大會少年部的第一輪戰。特南克斯一腿掃向伊達沙的腳，再將他往上踢。掉下來時沒有墊背的伊達沙就摔昏了。

【○悟天×伊科塞●】

天下第一武道大會少年部的第一輪戰。伊科塞雖然攻擊了悟天，但全被悟天擋下來，悟天反過來在伊科塞下巴輕輕一擊就把他打昏。

【○悟天×特南克斯○】

天下第一武道大會少年部的冠軍戰。特南克斯看穿悟天會從空中攻擊而避開，悟天卻在地面上轉換方向，朝特南克斯追擊。緊張的特南克斯變身超級賽亞人趕緊閃開，氣功打中悟天的頭讓他飛出場外，特南克斯獲勝。

【○特南克斯×撒旦先生●】

少年部冠軍的特南克斯，獲得了與撒旦先生對戰的權利（？）。親眼見識特南克斯與悟天的對戰，撒旦先生打算故意輸給特南克斯，怕被看透實力。特南克斯聽了撒旦先生的

話，輕輕用拳頭碰觸他的臉當作是賽前打招呼，撒旦先生因而被打到場外，想不到特南克斯就這樣贏了。

【○克林×布達】

天下第一武道大會的第一輪戰。布達完全看不起體型矮小的克林，為了展現自己的強壯，故意要讓克林打他。於是克林就往他的肚子、臉上招呼幾拳幾腳，他被打出場外輪了。

【○魔少年×辛恩】

天下第一武道大會的第一輪戰。比克化名魔少年出場。比克感覺到辛恩真正的實力，就先認輸。辛恩不戰而勝。

【●維黛兒×史波迪○】

天下第一武道大會的第一輪戰。維黛兒一開始佔了上風，卻因為精力不足而遭到史波迪攻擊。維黛兒渾身是傷地抵抗著，但史波迪仍耍弄獵物般不斷攻擊。此時亞摩阻止了史波迪，史波迪便把維黛兒打出場外而獲勝。

【△賽亞超人×吉比特△】

天下第一武道大會的第一輪戰。聽了吉比特的話，悟飯變身成超級賽亞人2。這時史

波迪與亞摩介入，吸收了悟飯的能量之後逃走。悟空等人為了追上的史波迪與亞摩，比賽因而中斷。

【○巴比提×史波迪●】

認為史波迪沒有用處之後，巴比提利用魔法（念力？）讓他爆炸而死。

【○菲菲×亞摩●】

眼見史波迪慘死而想逃跑的亞摩，被菲菲的能量波打碎。

【●吉比特×達普拉○】

達普拉猛烈攻擊躲起來的悟空等人，他先攻擊吉比特，在悟空等人面前把吉比特打爆。

【●克林、比克×達普拉○】

沾到達普拉唾液的克林與比克，根本還沒作戰就被變成石頭了。

【○達爾×菲菲●】

在巴比提的太空船裡戰鬥。儘管藉由巴比提的魔法，把房間變成菲菲的故鄉——高重力的茲恩行星。但瞬間接近菲菲的達爾，用能量波就把菲菲打得煙消雲散了。

【○悟空×亞根●】

在巴比提的太空船裡戰鬥。巴比提用魔法把房間改成亞根擅長作戰的暗黑星球。為了照亮黑暗，悟空變身超級賽亞人，但能量卻被亞根吸收。悟空想到一個妙計，在亞根吸收能量之時急速提高戰鬥力，過量吸收的亞根因而爆炸。

【○撒旦先生×18號●×蒙面大俠●×基拉●×裘露●】

由於悟空與達爾不見，留在天下第一武道大會的參賽者們就進行車輪戰。一開始，18號就打飛了裘露，悟天跟特南克斯所扮的蒙面大俠也瞬間把基拉打出場外，於是18號與蒙面大俠兩人不理會撒旦先生，一對一單挑。18號看出了蒙面大俠是悟天跟特南克斯假扮的，用氣　斬揭破兩人的偽裝，他們失去了參賽資格。接著是18號要與撒旦先生對戰，但18號用兩千萬索尼（冠軍獎金是一千萬索尼）的代價，把勝利讓給撒旦。順帶一提，撒旦的決勝招式是「撒旦奇幻式特別超強無敵威力拳」。

【悟飯×達普拉△】

儘管對悟飯而言，達普拉不是那麼強的對手，但由於悟飯修行懶散，使得戰局不相上下。達爾看在眼裡感到焦躁，卻被達普拉看穿，為了吸引達爾到巴比提身邊，單方面中斷戰鬥回到太空船內。

【△悟空×達爾△】

達爾為了與悟空一戰，故意中了巴比提的魔法。他在天下第一武道大會的擂台上殺害觀眾，看不下去的悟空遂與他展開命運之戰。達爾靠著巴比提的魔法提升了力量，跟悟空一樣變成超級賽亞人2，雙方戰得難分難捨、極為激烈。可是由於魔人普烏復活，終究無法分出勝負。

【界王神×普烏○】

普烏復活後，界王神跟悟飯一起逃跑卻立刻被追上，接著被一巴掌打到地上。雖然界王神使勁想吹走普烏，卻反過來被吹飛了。

【●悟飯×普烏○】

想去救界王神的悟飯，卻被普烏一擊能量波打飛，變得奄奄一息。

【達普拉×普烏○】

用長槍偷襲刺穿普烏，反被變成餅乾吃掉了。

【●達爾×普烏○】

跟悟空作戰之後，達爾為了負起責任，單槍匹馬挑戰普烏。儘管變身成超級賽亞人2，卻無法傷及普烏。達爾痛下決心，把悟天與特南克斯弄昏，交給比克催他們快逃。接著用盡全副力量壯烈地自爆，將普烏炸得體無完膚，自己也殞命。然而達爾的自殺，卻無

法殺透普烏。

【〇比克×巴比提●】

趁著普烏與達爾作戰之際，比克以手刀把巴比提砍成兩半。但達爾自爆之後，巴比提勉強活了下來，命令普烏讓他復活。

■■■■力量提升■■■■

在七龍珠的幫助下，復活了被巴比提一夥殺掉的人。悟飯被界王神帶到界王神界，在那裡拔出了傳說中的Ｚ寶劍，練習自由操控寶劍。在現世的悟天與特南克斯也開始修練合體術。

【△超級悟天克斯×普烏△】

普烏逃離了精神時光屋，把悟天克斯與比克留在裡面。這時悟天克斯變成超級賽亞人3，打開了次元洞成功逃出來。成為超級賽亞人3的超級悟天克斯，力量也凌駕了普烏，用「連續超級甜甜圈」鎖住了普烏的身體，再用「激烈超級普烏排球」把普烏往地上砸。

普烏吃了悟天克斯一招「連續死亡飛彈」，被逼到肉搏應戰。當超級悟天克斯想給他最後

一擊時，超級賽亞人狀態卻解除了。

【○悟飯×普烏●】

靠著老界王神的力量，解放潛能的悟飯變成了最強戰士，實力完全壓倒普烏。知道自己無法勝利的普烏直接自爆。氣場也消失，行蹤不明。

【●悟飯×普烏○】

普烏再度現身，用話術挑釁悟天與特南克斯上前應戰。但這是普烏設下的陷阱，導致超級悟天克斯與比克都被普烏吸收。獲得超級悟天克斯力量以及比克頭腦的普烏，變成了最強的魔人。力量比悟飯強的普烏，使用悟天克斯的招式「銀河甜甜圈」封住悟飯的身體，發射龜派氣功打算收拾掉悟飯。悟飯在千鈞一髮之際避開，卻已經沒有勝算。正當悟飯要連著整個地球一起被消滅時，復活的悟空以瞬間移動現身，把普烏的身體劈成兩半。

【△超級達洛特×普烏△】

連悟飯都吸收掉的普烏，簡直所向無敵的。達爾與悟空用波特拉合體，變身為達洛特挑戰普烏，接著又變身為超級賽亞人，不但一一破解普烏的攻擊，還出言挑釁。被逼至絕境的普烏，決定吸收超級達洛特的身體。

【△悟空、達爾×普烏△】

悟空成為超級賽亞人3，跟普烏展開一近一退的攻防戰。為了解決普烏，悟空必須集氣，而達爾得應戰來爭取時間。然而實力的差距太大，達爾很快就陷入危機。這時阻止普烏攻擊的，竟是撒旦先生。

【 ● 普烏 × 邪惡普烏 ○ 】

邪惡普烏壓倒性的力量，讓胖普烏屈居劣勢。兩個普烏之戰所受的傷勢不斷累積，胖普烏終於倒下。

【 ○ 悟空 × 普烏 ● 】

在兩個普烏對戰時，悟空希望地球人都分他一點氣，來完成元氣彈，但人們不免懷疑起來。但大家一聽見撒旦先生的聲音，就願意幫忙。終於悟空準備好了元氣彈，朝著普烏擊發，只差一口氣之時，悟空的體力卻達到極限。這時丹丹靈機一動，向龍珠許願讓悟空恢復體力。再度變成超級賽亞人的悟空，利用元氣彈徹底消滅了普烏。

【 ○ 小潘 × 猛血虎 ● 】

悟飯與維黛兒的女兒、四歲的小潘，在天下第一武道大會出場。第一輪對手是擁有上屆大會前四強實力的猛血虎。比賽一開始，小潘就跳起來一掌打在對手臉頰上，再用力一腳把猛血虎踹得飛出擂台之外。

【△悟空×烏普△】

在天下第一武道大會出場的悟空，拜託普烏把自己的對手變更為一名叫烏普的少年。

悟空深信十歲的少年烏普，就是魔人普烏轉世。比賽開始時，烏普緊張得全身僵硬，悟空便故意激怒他使之現出真本事。不再緊張的烏普展開了與悟空不相上下的激烈戰鬥。烏普光是運勁就把悟空震飛。於是悟空更深信他就是普烏轉世，在比賽沒有分出勝負之下，悟空就帶著烏普去修行了。

賽亞人篇

編號	結果	對戰（上）		對戰（下）	結果說明
1	○	拉帝茲	VS	悟空	首次遭遇，一腳踹倒悟空
2	○	拉帝茲	VS	克林	首次遭遇，尾巴一擊打倒克林
3	○	拉帝茲	VS	悟飯	首次遭遇，壓倒性的一擊力量差距
4	○	悟空、比克、悟飯	VS	拉帝茲	悟飯使出頭錘，悟空趁機抓住拉帝茲，讓他被魔貫光殺砲擊中
5	○	亞姆	VS	栽培人①	亞姆以實力取勝
6	△	栽培人②	VS	亞姆	栽培人自爆使兩人同歸於盡
7	○	克林	VS	栽培人③〜⑤	新必殺技炸裂
8	○	比克	VS	栽培人⑥	從嘴裡吐出光波輕鬆獲勝
9	○	那霸	VS	天津飯	天津飯的手臂被打斷飛走，力氣放盡
10	○	那霸	VS	餃子	即使餃子自爆也無效
11	○	那霸	VS	克林	克林遭到能量波衝擊被KO
12	○	那霸	VS	悟飯	實力差距之下，那霸佔盡優勢
13	○	那霸	VS	比克	比克被能量波殺死
14	○	悟空	VS	那霸	才一記界王拳就把那霸KO
15	○	達爾	VS	悟空	達爾變身成巨猿抓扁悟空
16	○	達爾	VS	克林	一踹了結
17	○	達爾	VS	亞奇洛貝	一拳擊倒
18	○	悟飯	VS	達爾	被巨猿化的悟飯踩扁

弗力札篇

編號	結果	對戰者		對手	結果	說明
39	○	悟空	VS	弗力札	●	弗力札自滅。悟空以實力獲勝
38	○	弗力札	VS	達爾	●	以高速能量波貫穿達爾胸口，達爾死亡
37	○	弗力札	VS	比克	●	以高速能量波把比克打得半死
36	△	達爾、悟空、克林	VS	弗力札	△	克林、悟飯即使瀕死，也靠丹丹復活了。不分勝負
35	○	達爾、悟空	VS	奇紐（悟空身體）	●	奇紐與青蛙換身，已不構成威脅
34	△	克林、悟飯	VS	奇紐（悟空身體）	△	即使悟飯與克林壓制了奇紐，仍無法分勝負
33	○	達爾	VS	契士	●	達爾的能量波消滅了契士
32	○	弗力札	VS	尼爾	●	弗力札一拳打在尼爾臉上讓他倒下
31	△	悟空	VS	奇紐	△	奇紐藉由換身，跟悟空交換了身體，無法分出勝負
30	○	悟空	VS	契士、巴特	●	肘擊KO巴特、契士
29	○	悟空	VS	利克姆	●	朝腹部一記肘擊便KO利克姆
28	○	利克姆	VS	達爾	●	把達爾像小孩一樣耍弄幾乎KO達爾
27	○	克林、悟飯、達爾	VS	古魯	●	兩人被古魯的超能力弄得相當慘，達爾以偷襲方式殺死古魯
26	○	達爾	VS	尚波	●	達爾一拳打中尚波的腹部，直接以能量波貫穿他
25	○	尚波	VS	達爾	●	變身後的尚波把達爾打到地下
24	○	達爾	VS	多多利	●	被達爾的能量波擊中消滅
23	△	悟飯、悟空、克林	VS	多多利	△	克林的太陽拳讓多多利暫時看不到人，無法分出勝負
22	○	多多利	VS	那美克星的年輕人	●	以手刀貫穿右胸，從口中發出能量波，再加上頭鎚殺死三人
21	○	那美克星的年輕人	VS	弗力札的手下們	●	一口氣釋放氣，全力攻擊KO對手
20	○	達爾	VS	吉多拉	●	達爾的攻擊使得吉多拉爆炸
19	○	克林、悟飯	VS	弗力札兩個手下	●	悟飯一拳、克林一腳，雙雙KO對手

生化人篇

59	58	57	56	55	54	53	52	51	50	49	48	47	46	45	44	43	42	41	40
○	○	○	○	△	△	○	△	△	○	○	○	○	△	○	○	△	○	○	○
塞魯完全體	達爾	塞魯第二型態	塞魯第二型態	16號	塞魯第一型態	比克	比克	17號	18號	17號	比克	達爾	比克、天津飯、克林、悟飯、亞姆	19號	20號	特南克斯	特南克斯	特南克斯	特南克斯
VS	VS	VS	VS	VS	VS	VS	VS	VS	VS	VS	VS	VS	VS	VS	VS	VS	VS	VS	VS
克林	塞魯第二型態	天津飯	16號	塞魯第一型態	比克、17號	17號	塞魯第一型態	特南克斯、比克、天津飯	達爾	20號	20號	19號	20號	悟空	亞姆	悟空	克魯德大王	改造後的弗力札	弗力札軍
●	●	●	△	●	△	△	△	●	●	●	●	●	△	●	●	△	●	●	●
被塞魯輕鬆一踢就半死不活	達爾以實力取勝	天津飯氣力放盡	被塞魯的一記能量波轟掉半個腦袋，無法再戰	無法分出勝負	比克被能量波貫穿導致無法再戰	由於塞魯登場而中斷	塞魯使出太陽拳後逃走	各自遭17號一擊倒地	體力不敵	被17號從背後打穿身體，頭還被打飛	比克以實力取勝，20號逃跑	達爾變身成超級賽亞人，以大爆炸攻擊破壞對手	20號以實力取勝	悟空解除了超級賽亞人的狀態，無法繼續再戰	能量被吸收到一臉憔悴之後，身體遭到手刀所貫穿	遭到特南克斯的一擊能量波而無法再戰，被消滅殆盡	兩人都以超級賽亞人的狀態應戰，卻不是認真打	用劍砍碎弗力札，並以能量波消滅他	變身超級賽亞人一腳KO

戰鬥記錄表

編號	勝負	對戰者	VS	對手	勝負	說明
80	○	巴比提	VS	史波迪	●	因巴比提的魔法（念力？）爆炸而死
79	○	克林	VS	布達	●	布達被打出場外輸了
78	○	特南克斯	VS	撒旦先生	●	撒旦先生故意（？）輸掉
77	○	悟天	VS	伊科塞	●	悟天在下巴輕輕打倒伊科塞
76	○	特南克斯	VS	伊達沙	●	伊達沙摔昏
75	○	賽亞超人	VS	強盜二人組	●	賽亞超人給予頭部一擊打昏了強盜
74	○	維黛兒	VS	強盜二人組	●	一腳加上一拳就打昏一個
73	○	賽亞超人	VS	失控車輛	●	開車亂衝撞的年輕人喪失戰意
72	○	悟飯	VS	銀行強盜	●	悟飯用氣打飛了汽車，所有人被逮捕

魔人普烏篇

編號	勝負	對戰者	VS	對手	勝負	說明
71	○	悟飯	VS	復活的塞魯	●	以龜派氣功消滅塞魯
70	○	復活的塞魯	VS	達爾	●	實力不敵
69	△	悟空	VS	塞魯第二型態	△	實力不敵
68	○	悟飯	VS	塞魯完全體	●	塞魯自爆
67	○	悟飯	VS	塞魯少年	●	一擊打碎七隻
66	△	Z戰士	VS	生化人16號	△	混戰
65	○	塞魯完全體	VS	悟空	●	遭到塞魯的能量波轟碎消滅
64	△	悟飯	VS	塞魯完全體	△	悟飯無法認真應戰
63	○	塞魯完全體	VS	悟空	●	悟空宣布認輸
62	○	塞魯完全體	VS	撒旦先生	●	被打到場外輸
61	○	塞魯完全體	VS	特南克斯	●	特南克斯宣布認輸
60	○	塞魯完全體	VS	達爾	●	一腳加上一記肘擊，達爾倒下

102	101	100	99	98	97	96	95	94	93	92	91	90	89	88	87	86	85	84	83	82	81
△	●	○	△	△	○	○	○	○	○	○	○	○	○	△	△	△	○	○	○	○	○
超級達洛特	悟飯	悟飯	超級悟天克斯	悟天克斯	普烏	普烏	普烏	普烏	達普拉	達普拉	史波迪	辛恩	特南克斯	悟空	悟飯	賽亞超人	比克	撒旦先生	悟空	達爾	菲爾
VS	VS	VS	VS	VS	VS	VS	VS	VS	VS	VS	VS	VS	VS	VS	VS	VS	VS	VS	VS	VS	VS
普烏	普烏	普烏	普烏	普烏	達爾	達爾	悟飯	界王神	克林、比克	吉比特	維黛兒	魔少年	悟天	達爾	達普拉	吉比特	巴比提	18號、蒙面大俠等	亞根	菲菲	亞摩
△	○	●	△	△	●	●	●	●	●	●	●	●	●	△	△	△	●	●	●	●	●
由於波特拉的合體解除而中斷	吸收了超級悟天克斯與比克，普烏自爆	悟飯的實力完全凌駕，普烏自爆	雖然超級悟天克斯佔上風，但合體術解除而中斷戰鬥	由於精神時光屋入口遭到破壞而中斷	即使達爾自爆想與普烏同歸於盡	反而被普烏變成餅乾吃掉	被普烏能量波一擊打倒	被普烏打飛	無暇作戰就已經石化	達普拉把吉比特打飛	亞摩阻止了史波迪	比克在作戰前就認輸	悟天飛出場外敗北	由於魔人普烏復活而中斷	中斷	由於史波迪與亞摩的介入而中斷	比克以手刀把巴比提砍成兩半	車輪戰模式進行，作弊讓撒旦贏	瞬間吸收過量能源的亞根爆炸了	達爾用能量波就把菲菲打得煙消雲散	被菲菲的能量波打碎

107	106	105	104	103
△	○	○	●	△
悟空	小潘	悟空	普烏	悟空、達爾
VS	VS	VS	VS	VS
烏普	猛血虎	普烏	邪惡普烏	普烏
△	●	●	○	△
由於悟空的修練提議而中斷	一掌打在臉頰上，再一腳把猛血虎踹出擂台落敗	以元氣彈消滅普烏	實力輸給邪惡普烏壓倒性的力量	由於撒旦先生出場而中斷

237

後記

只要大致調查一下，大家都理所當然認為，主角悟空是最強的。可是沒有認真訓練的悟飯，潛力無限的悟天、特南克斯跟烏普，都可能撼動悟空的最強地位。但只要悟空不斷追求最強對手而修行，就會一直出現更強的傢伙。悟空也會為了超越對手而戰。

在這樣的故事架構之下，撇開精神論或有點困難的知識，想單純討論「誰比較強」，因而有了這本書。擁有強大的敵人，擁有必須針鋒相對的對手，這種單純明快的風格，應該就是這個故事在全世界大受歡迎的原因。

到這裡，是我們從賽亞人登場起所探討的內容，各位讀者還滿意嗎？如果本書能夠幫助您重新回味並找到《七龍珠》這部偉大作品的樂趣，我們將甚感榮幸。但願讀者們也能以本書為契機，讓《七龍珠》再度成為大家熱烈討論的話題。

國家圖書館出版品預行編目 (CIP) 資料

七龍珠最終研究：誰才是最強戰士 !? 賽亞
人篇到普烏篇激鬥戰場全紀錄 / 天下第一
武道會考察委員會作；鍾明秀翻譯. -- 初
版. -- 新北市：大風文創, 2017.04
　面；　公分. -- (COMIX 愛動漫；23)
ISBN 978-986-94511-1-6(平裝)

1. 漫畫 2. 讀物研究

947.41　　106002948

COMIX 愛動漫 023

七龍珠最終研究

誰才是最強戰士 !? 賽亞人篇到普烏篇激鬥戰場全紀錄

編　　著／天下第一武道會考察委員會（天下一武道会考察委員会）
翻　　譯／鍾明秀
編　　輯／鍾艾玲
特約編輯／鄭建宗
編輯企劃／大風文化
排　　版／陳琬綾
發 行 人／張英利
出 版 者／大風文創股份有限公司
電　　話／ (02)2218-0701
網　　址／ http://windwind.com.tw
傳　　真／ (02)2218-0704
E - M a i l ／ rphsale@gmail.com
Facebook ／大風文創粉絲團
　　　　　　https://www.facebook.com/windwindinternational
地　　址／ 231 新北市新店區中正路 499 號 4 樓

香港地區總經銷／豐達出版發行有限公司
電話／（852）2172-6533
傳真／（852）2172-4355
地址／香港柴灣永泰道 70 號 柴灣工業城 2 期 1805 室

初版六刷／ 2024 年 2 月
定　　價／新台幣 250 元

DORAGON BALL SAIKYOU KOUSATSU
Copyright ©2013 EIWA Publishing Inc.
First Published in Japan in 2014 by EIWA Publishing Inc.
Complex Chinese Translation copyright © 2021 by Wind Wind International
Company Ltd.
Through Future View Technology Ltd.
All rights reserved